Alfred Döblin

LEBEN IN BILDERN

Herausgegeben von
Dieter Stolz

Alfred Döblin

Dieter Stolz

DEUTSCHER KUNSTVERLAG

Für
Gabi Miller

»*Mein Leben?!*: ist kein Kontinuum! (nicht bloß durch Tag und
Nacht in weiß und schwarze Stücke zerbrochen! Denn auch
am Tage ist bei mir der ein Anderer, der zur Bahn geht; im Amt
sitz; büchert; durch Haine stelzt; begattet; schwatzt; schreibt;
Tausendsdenker; auseinanderfallender Fächer; der rennt; raucht;
kotet; radiohört; ›Herr Landrat‹ sagt: that's me!): ein Tablett voll
glitzernder snap-shots.«

Arno Schmidt: *Aus dem Leben eines Fauns*

Inhalt

Ein prall gefülltes Album mit Lücken

Sehen Sie, da ist nun dieses Bild: Stettin, dort wurde er zufällig geboren, für Alfred Döblin kaum der Rede wert, »eine trübe, verkommene Provinzstadt mit einem grellen Jahrmarkt auf dem Paradeplatz«. Und das ist schon sein »großes, starkes und nüchternes Berlin«, der Ort seiner Bestimmung, die bewegte Metropole, natürlich der fotogene Alexanderplatz vor dem Krieg, das Urban-Krankenhaus und die Preußische Akademie der Künste, dann Fabriken, Gartenlokale, Mietskasernen und plötzlich, völlig unvermittelt, das bildschöne Paris, vermutlich im Winter 1933, der Louvre, die Bibliothèque Nationale, und hier, bitte umblättern, sehen Sie, ebenfalls wie aus dem Nichts, die schon damals faszinierende Skyline von Manhattan, Oktober 1940 könnte auf der Rückseite der Postkarte stehen, und schon ein paar Augenblicke später: Los Angeles, eine wie ausgestorben wirkende Stadt mit riesigen Zwischenräumen, eher eine Gegend, in der man nach Döblins Worten als Autofahrer zur Welt zu kommen scheint. Schließlich erneut, kaum wieder zu erkennen, der Alex, jetzt nach dem Krieg, dann nur noch eine leere Seite.

Etwas fehlt immer. In diesem Album fehlt unter anderem ein Bild der einzigen Schwester, die im Revolutionsjahr 1919 durch eine verirrte Kugel bei Straßenkämpfen zwischen Spartakisten und weißen Truppen getötet wurde. Was fehlt, ist ein Bild von der Beerdigung des an Kehlkopfkrebs gestorbenen Vaters, zu der sein Sohn Alfred nicht nach Hamburg angereist war. Was fehlt, ist ein Bild vom Grabstein der Mutter mit der von ihren Kindern ausgesuchten Inschrift »Die Liebe höret nimmer auf«. Was fehlt, sind Bilder von einem im Krieg gefallenen Sohn, von einem in Auschwitz ermordeten Bruder und nicht zuletzt ein Bild der ganzen Familie.

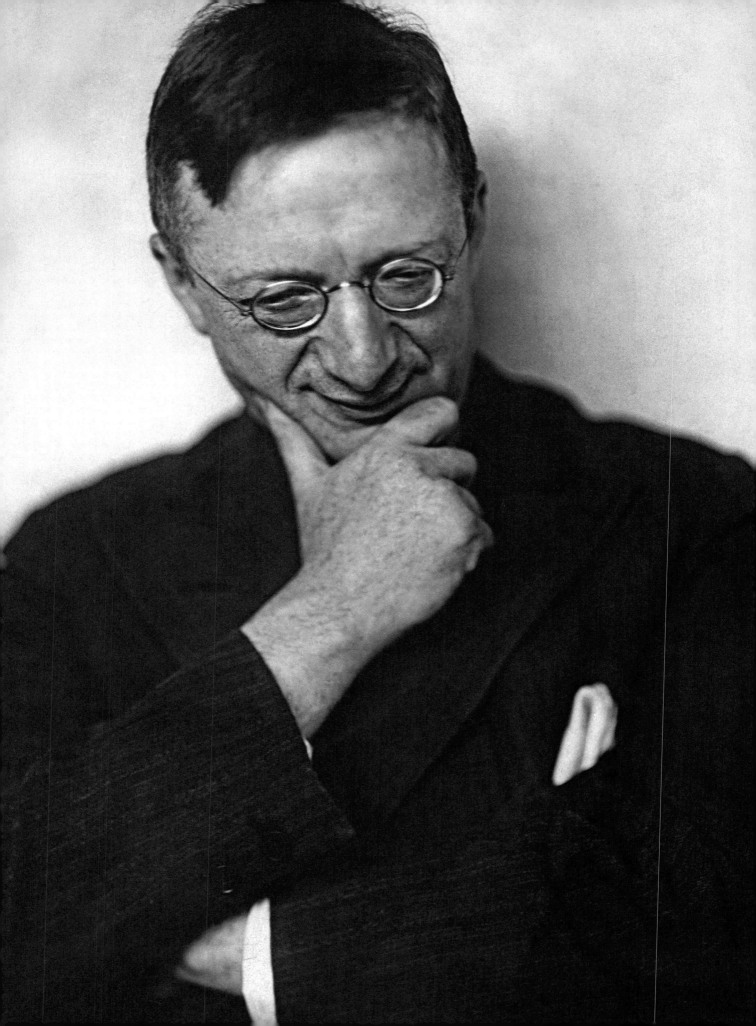

Drei Ansichten, ein zweiter Annäherungsversuch

Ein Gesicht blaß, spitznasig. Das Gesicht hätte über dem Spitzkragen eines Geistlichen sitzen können, jesuitisch, was ich als positiv zu verstehen bitte. Belesen, scharfsinnig, asketisch, beherrscht. Aber die Augen hinter der, wie ich glaube, drahtgefaßten, jedenfalls schmalen Brille: müde, abwesend, jenseitig, dabei doch das Schachbrett, die Spielfiguren beobachtend, wie ein Jäger, wach, aber nicht ganz da. Es war klar, er wollte die Partie gewinnen, er gewann sie. Aber schon war es ihm gleich gültig. Vielleicht sah er sich selber zu, sah in sich hinein, dachte, was tue ich hier, ich muß nach Babylon.« (Wolfgang Koeppen in einem Fernsehfilm des WDR vom 11. Oktober 1968)

»Der progressiven Linken war er zu katholisch, den Katholiken zu anarchistisch, den Moralisten versagte er handfeste Thesen; fürs Nachtprogramm zu unelegant, war er dem Schulfunk zu vulgär; weder der *Wallenstein* noch der *Giganten*-Roman ließen sich konsumieren; und der Emigrant Döblin wagte 1946 in ein Deutschland heimzukehren, das sich bald darauf dem Konsumieren verschrieb. Soweit die Marktlage: Der Wert Döblin wurde und wird nicht notiert.« (Günter Grass: *Über meinen Lehrer Döblin*)

»Alfred Döblin 75 Jahre: Messieurs, wir erheben uns von den Plätzen! Wie kann sich ein Volk bloß einbilden, ein Dichter wäre ›sein‹!: da müßten sie ihn zu Lebzeiten nich so traktieren! Was hilft es nach dem Tode Dem, der dann unterm Hügel liegt, und der wohl noch Trefflicheres hätte leisten können, hätte man den Lebenden mehr ermuntert – ach was ›ermuntert‹: Hätte man ihm nur Gerechtigkeit widerfahren lassen!! Neenee: geht mir weg mit dem Volk!« (Arno Schmidt: *Seelandschaft mit Pocahontas*)

Alfred Döblin. 1933

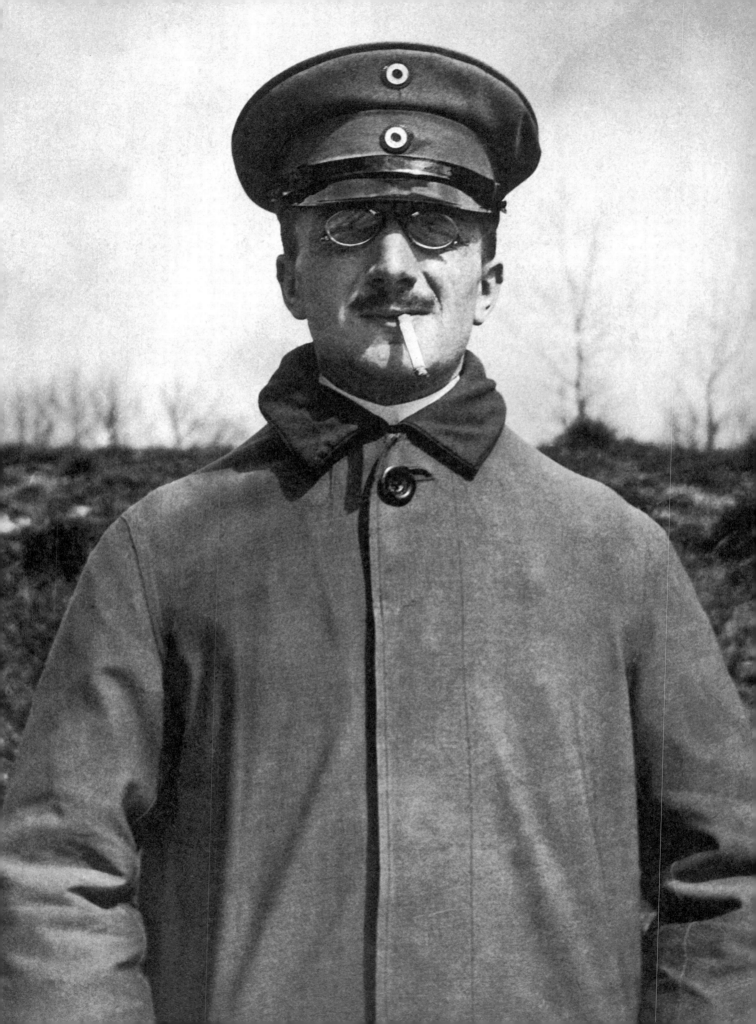

»Mein persönlicher Bedarf an historischen Ereignissen ist nun völlig gedeckt.«

Am 30. Januar 1933 wird Adolf Hitler zum Reichskanzler ernannt.

Am 27. Februar brennt das Reichstagsgebäude, einen Tag später wird die »Verordnung des Reichspräsidenten zum Schutz von Volk und Staat« erlassen, d.h., wesentliche Grundrechte werden mit sofortiger Wirkung außer Kraft gesetzt und dadurch rücksichtslose Verfolgungen von politischen Gegnern in Deutschland möglich. Noch am selben Tag verläßt Alfred Döblin, Sohn jüdischer Eltern, inzwischen 55 Jahre alt, praktizierender Arzt, sozialer Demokrat und spätestens seit der Publikation der sofort verfilmten und in viele Weltsprachen übersetzten *Geschichte vom Franz Biberkopf* einer der bedeutendsten Schriftsteller der Weimarer Republik, mit einem kleinen Koffer seine Wohnung am Kaiserdamm. Er flieht von heute auf morgen vor den neuen Machthabern in Richtung neutrale Schweiz, flieht aus der geliebten Stadt, die ihm ein wirkliches Zuhause war. Er wird genötigt, seine Wahlheimat zu verlassen, den »Mutterboden«, der ihm jahrzehntelang Lebensgrundlage, Anschauungs-, Sprach- und Denkmaterial gewesen war:

»Morgens um neun hörte ich am Radio: der Reichstag sei in Brand gesteckt worden, das Feuer hätte gelöscht werden können, es sei gelungen, einen der Verbrecher an Ort und Stelle zu ergreifen; es handle sich um ein kommunistisches Attentat, – eine unerhörte Untat, die sich gegen das deutsche Volk richtete usw. Ich stellte den Apparat ab. Mir fehlten die Worte. Ich war vom Radio und seinen jetzigen Beherrschern allerhand gewöhnt; das war die Höhe. Offenbar war der Reichstag wirklich angesteckt worden, – von den Kommunisten?

Döblin in Uniform. 1916

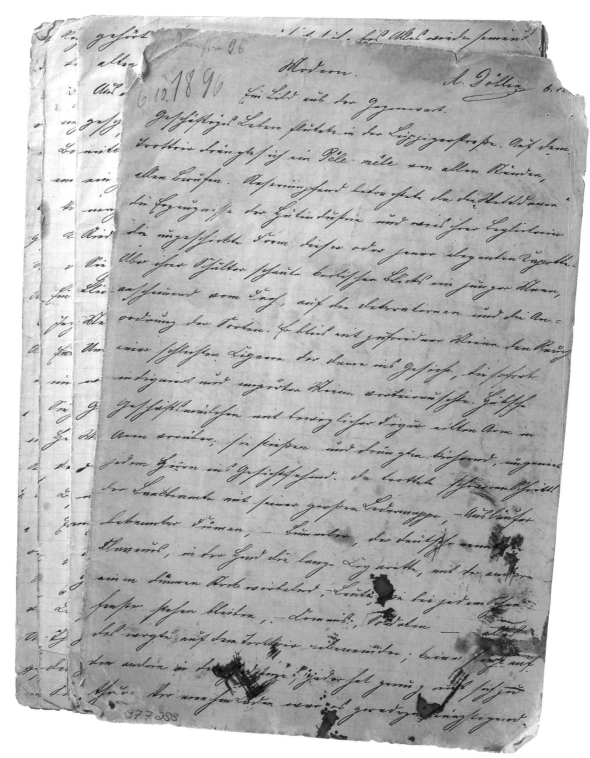

Modern. Döblins frühestes erhaltenes
Manuskript. 1896

Solchen faustdicken Schwindel wagte man anzubieten. Man muß-te ›cui bono?‹ fragen; wem nützte die Brandstiftung? Die Antwort lag auf der Hand. Ich war unbekümmert für mich, wenn auch tief beunruhigt und empört, – bis man mich anrief und fragte, was ich machen wollte. Ich war erstaunt: warum? Nun, die Verhaftungen; ich solle mich vorsehen. Ich dachte: lächerlich. Das Telefon riß aber nicht ab. Dann kam man zu mir; der Tenor immer derselbe: ich möchte, wenigstens vorübergehend, verschwinden; ich sei gefährdet, es gebe Listen. Das leuchtete mir alles nicht ein. Die innere Umstellung von einem Rechts- auf einen Diktatur- und Freibeuterstaat gelang mir nicht sogleich. Gegen Abend war ich soweit. Meine Frau war auch dafür. Es war ja nur ein Ausflug; man läßt den Sturm vorübergehen. Zuletzt rief mich noch ein mir bekannter Arbeiter an: ich solle doch gehen, gleich, er wisse allerhand, und es sei ja nur für kurze Zeit, längstens drei bis vier Monate, dann sei man mit den Nazis fertig.«

Am 10. Mai 1933 werden auch die Bücher des Nobelpreiskandidaten Alfred Döblin in vielen deutschen Großstädten öffentlich verbrannt. Was tun? Der aus seinem Heimatland vertriebene Autor arbeitet in Zürich unbeirrt weiter. Er schreibt, so Walter Muschg, »keineswegs in verzweifelter Stimmung« an seinem bereits Form annehmenden Romanprojekt mit dem Titel *Babylonische Wandrung oder Hochmut kommt vor dem Fall*: »Seine Phantasie war ihm auch jetzt noch die Burg, in der er sich sicher fühlte.«

Man stelle sich vor: Da sitzt er, der von Kindheit an stark kurzsichtige, aber schon als Schüler mit Spinoza, Schopenhauer und Nietzsche, mit Hölderlin, Kleist und Dostojewski im Gepäck in die enorm weite Welt aufgebrochene Leser. Da sitzt er, der früh vom Schreibtrieb besessene Dichter, in einer sicher traumhaft schönen Bibliothek von babylonischen Ausmaßen, um ungestört von den Zeitläuften seiner »Tatsachenphantasie« zu frönen. Da sitzt er, ein kleiner bebrillter Mann, vielleicht mit einem Vergrößerungsglas in der Hand, ein neugierig gebliebener Mensch, der bevorzugt mit dem Finger auf der Landkarte verreist, ein begnadeter Fabulierer, im Bann von literarischen Werken, wissenschaftlichen Schriften und historischen Akten, die er bisweilen am liebsten »roh« verwendet hätte. Da sitzt er, Tag für Tag, der leidenschaftlich exzerpierende Materialsammler, begeistert von Bildbänden, Fotobüchern und Atlanten, von Prozessberichten, Briefen oder Zeitungsnotizen, und beschreibt Blatt um Blatt.

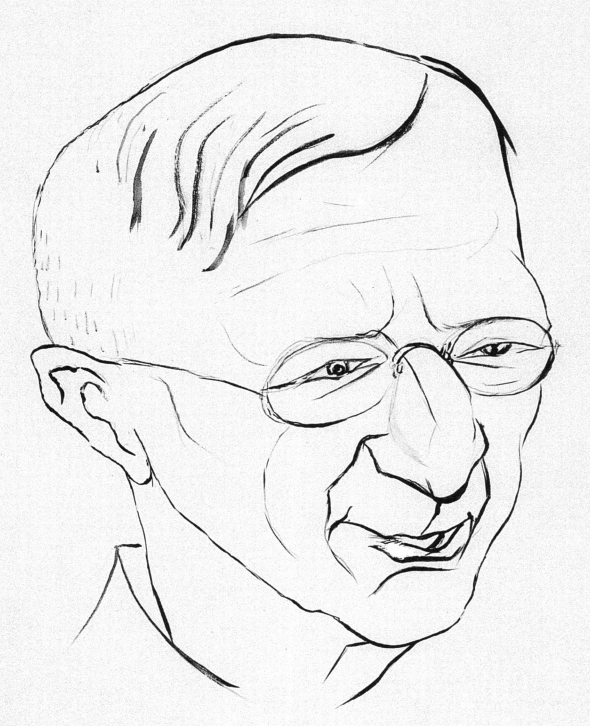

A. Döblin

Im September 1933 zieht die von Freunden und Verwandten getrennte, aller materiellen und geistigen Existenzvoraussetzungen beraubte Familie von Zürich nach Paris. Döblin muss sich unter diesen unseligen Umständen endgültig von der Möglichkeit verabschieden, dem erlernten Arztberuf nachgehen zu können. Schlimmer noch, zumindest für den zum Schreiben Berufenen: er wird nun langfristig dazu gezwungen sein, mit einer anderen Sprache in fremder Umgebung zu leben. So beginnt eine »Schicksalsreise«, das zwölf Jahre andauernde, immer schwerer auf ihm lastende Exil, Endstation: Hollywood: »Und als ich wiederkam, da – kam ich nicht wieder.«

Am 29. April 1953, nach sieben Jahren, verlässt Alfred Döblin, tief enttäuscht, das Land seiner Geburt erneut – diesmal zieht er freiwillig nach Frankreich. Denn er vermisst die Bereitschaft seiner noch immer »Scheuklappen« tragenden und zum unreflektierten Neuanfang neigenden Landsleute zur ernsthaften Auseinandersetzung mit ihrer NS-Vergangenheit. Im Gegenteil, die mehrheitlich nach wie vor von massenhafter Vereinsmeierei und Parteiaufmärschen beseelten Deutschen – »ERHARD BEFIEHLT. WIR FOLGEN! UND SENKEN DIE PREISE« – verstehen offenbar nicht, »warum gehorchen diesmal schlecht gewesen sein soll«: »Man hat nichts gelernt und es ist alles, bis auf die Vertreibung von Hitler, gleich geblieben.« Diskussionswürdige Worte eines verbitterten Idealisten? Fest steht, optimistisch stimmende Ansätze zu einer von Geschichtsbewusstsein zeugenden Zukunftsgestaltung kann Döblin in der neu gegründeten Bundesrepublik nicht erkennen: »Die Sozis sind nie und nimmer eine linke Partei. Das alte Bürgertum ist hin, die Literaten sind Opportunisten, geistig sehr belanglos und selber mehr oder weniger tief mit nazistischen Ideen imprägniert.«

Tatsache ist, dem in französischer Uniform zurückgekehrten Emigranten schlägt im schnell restaurierten Wirtschaftswunderland eine feindliche, von reaktionären politischen und rückwärtsgewandten ästhetischen Tendenzen zeugende Atmosphäre entgegen. Döblin findet demzufolge keinen Verleger für seine Werke. Der bereits 1946 fertig gestellte Hamlet-Roman, ein Reigen aus tausend und einer Geschichte in der Tradition des *Decamerone*, erscheint auf Vermittlung von Peter Huchel erst 10 Jahre nach seiner Fertigstellung bei Rütten & Loening in der DDR. Ein innerlich zerrissener Heimkehrer, ein Wahrheitssucher auf Krücken, der sich und seine Mitmenschen eingehend befragt, weil er erkennen möchte, »was ihn und alle krank

Alfred Döblin. Zeichnung (1933)
von Rudolf Großmann (1882 – 1941)

und schlecht gemacht hat«, entsprach offenbar nicht den Bedürfnissen des Zeitgeistes.

Der ins Abseits gedrängte Autor wird aufgrund dieser Erfahrungen schließlich von dem unabweisbaren Gefühl beherrscht, dass ein »Boykott des Schweigens« über ihm liegt. Er resümiert in einem Brief an den befreundeten Bundespräsidenten Theodor Heuss geradezu verbittert: »es war ein lehrreicher Besuch, aber ich bin in diesem Lande, in dem ich und meine Eltern geboren sind, überflüssig«. »Ich bin hier nichts und überhaupt, was habe ich am Ende meines Lebens erreicht? (…) mein Name existiert nicht. Meine Art hat nichts bezwungen. Meine Bücher sind zu schwer, zu dick, zu voll, und zu verschlossen. Ich bin nicht einfach, nicht eindeutig genug. (…) Ich habe mich schon überlebt – ohne recht gemerkt zu haben, daß ich lebe. Ich erwarte nichts mehr. Ich bin ohne Hoffnung für mich.«

Einer der bedeutendsten Autoren der ersten Hälfte des 20. Jahrhunderts verbringt seine letzten Jahre krankheitsbedingt in verschiedenen Kliniken und Sanatorien, erst in Paris, dann in Südbaden, die nur zu einem geringen Teil von der monatlichen Rente des Berliner Entschädigungsamtes bezahlt werden können. Er stirbt nach langem Leiden, weitgehend mittellos und nahezu unbeachtet von einer größeren Öffentlichkeit, am 26. Juni 1957 im Beisein seiner Frau im Landeskrankenhaus Emmendingen. Am 15. September desselben Jahres nimmt Erna Döblin sich in Paris das Leben. Beide werden in Housseras/Vogesen beigesetzt, neben ihrem im Zweiten Weltkrieg für Frankreich kämpfenden Sohn Wolfgang, der sich 1940 für den Freitod entschied, als er in deutsche Gefangenschaft zu kommen drohte. Eine Hiobsbotschaft mehr. Viele der schmerzhaften, damit nur vage angedeuteten Enttäuschungen, Familiendramen und Schuldkomplexe sind zu erahnen, festzuhalten bleibt: »Wer Döblins Vielstimmigkeit aus seiner Biographie erklären wollte, sollte bedenken, zu welch zickzackförmigem Spießrutenlauf er den Menschen Alfred Döblin verurteilt« (Ingo Schulze).

Döblin mit einer Patientin
in seiner Praxis. 1932

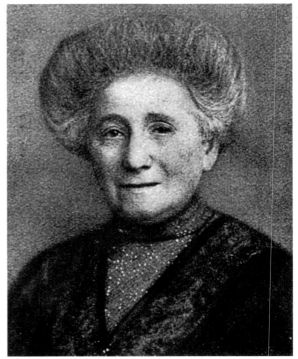

Die Mutter Sophie Döblin. Um 1905

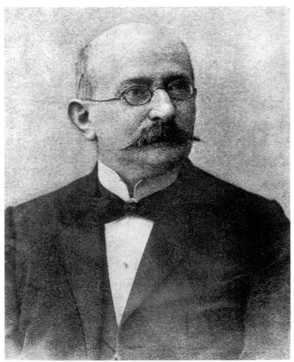

Der Vater Max Döblin. Um 1900

»Im übrigen bin ich ein Mensch und kein Schuster.«

Wie nähert man sich dem Lebenswerk eines Menschen, der jederzeit aus nur allzu gut nachvollziehbaren Gründen hinter seine Bücher, die mehr wissen, als der Autor hineinlegen kann, zurücktreten wollte: »Ich habe so viel geschrieben, haltet Euch doch an das, was gehe ich euch an. Bin ich eine Primadonna, um deren Privatleben man sich kümmert?« Ja, er nahm sich selbst nicht so wichtig, pflegte seine Komplexe, betrieb aber bewusst keine Selbsterforschung und schon gar keine narzisstische Selbstbespiegelung. Geborene Epiker, so Döblin, »haben Augen, um nach außen zu sehen«: »Von meiner seelischen Entwicklung kann ich nichts sagen; da ich selbst Psychoanalyse treibe, weiß ich, wie falsch jede Selbstäußerung ist. Bin mir außerdem psychisch ein Rühr-mich-nicht-an und nähere mich mir nur in der Entfernung der epischen Erzählung. Also via China und Heiliges Römisches Reich 1630.«

Döblin suchte immer wieder auf unterschiedlichen Wegen Distanz zum eigenen Ich, denn »man kann nicht zugleich der Mann sein, der in den Spiegel schaut, und der Spiegel«: »nicht weit genug kann der Fanatismus der Selbstverleugnung getrieben werden. Oder der Fanatismus der Entäußerung: ich bin nicht ich, sondern die Straße, die Laternen, dies und dies Ereignis, weiter nichts. Das ist es, was ich den steinernen Stil nenne. Fortgerissen vom psychologischen Wahn hat man in übertriebener Weise den einzelnen Menschen in die Mitte der Romane und Novellen gestellt.«

Dementsprechend hielt er als Leser und Autor nur wenig von den »sogenannten Autobiographien«. Denn selbst in den besten, herausragende Zeitgenossen oder ein ganzes Zeitalter umschreibenden Beispielen dieser vielseitigen Gattung geht zwangsläufig alles kunterbunt

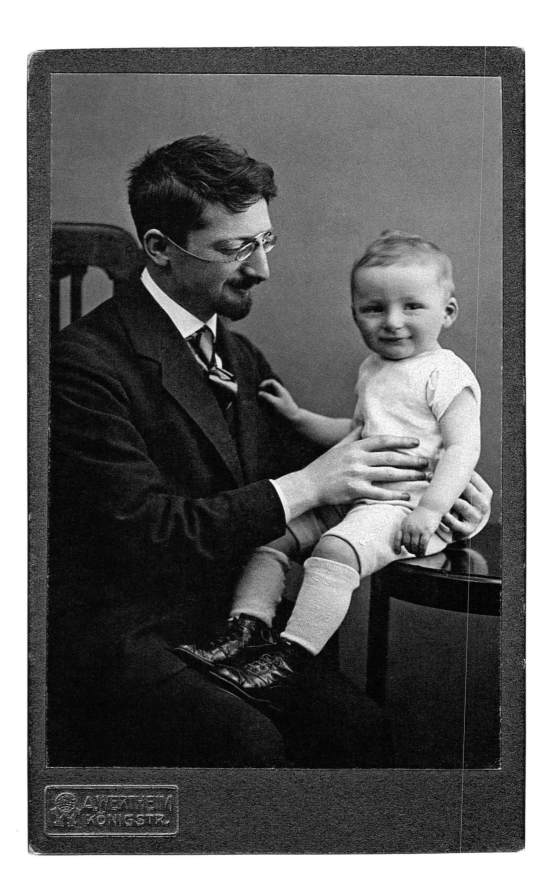

durcheinander, »Enthüllung und Verdecken und Verdrängen«. An ungebrochene Kontinuität und Kausalitätsprinzipien wollte der wissenschaftlich geschulte Internist in psychologischen Zusammenhängen nicht glauben: »Die Unordnung ist da ein besseres Wissen als die Ordnung.«

Doch Döblin wäre nicht Döblin, wenn er nicht gleichzeitig einräumen würde, dass selbst ihn trotz aller Bedenken bisweilen der sonderbare Trieb befällt, Familiengeschichten mit autobiographischem Einschlag wie *Pardon wird nicht gegeben* oder sogar »eine Selbstbiographie zu schreiben«, auch wenn er sich vehement gegen unreflektierte Spielarten intimistischer Nabelschau wehrt. Dieser liebenswerten Inkonsequenz ist es zu verdanken, dass der Autor hinter seinem eigenen Rücken dann glücklicherweise doch einige wundervolle autobiographische Skizzen entwirft, gewissermaßen Probebohrungen an der eigenen Seele, tastende Suchbewegungen, oft ironisch gebrochen, sich gegenseitig relativierend:

»Viele Jahre habe ich keine Zeile geschrieben. Wenn mich der ›Drang‹ befiel, hatte ich Zettel bei mir und einen Bleistift, kritzelte im Hochbahnwagen, nachts auf der Rettungswache oder abends zu Hause. Alles Gute wächst nebenbei. Ich hatte weder eine Rente noch einen Mäzen, dagegen, was ebensoviel wert ist, eine erhebliche Gleichgültigkeit gegen meine gelegentlichen Produkte. Und so geht's mir noch heute gut. (…) Ich tue meine Facharbeit, bin aktiv in allen möglichen Organisationen, ärgere mich, tanze (ziemlich schlecht, aber dennoch), mache Musik, beruhige einige Leute, andere rege ich auf, schreibe bald Rezepte, bald Romankapitel und Essays, lese die Reden Buddhas, sehe mir gern Bilder in der ›Woche‹ an, das alles ist meine ›Produktion‹. Wenn mir eins davon oder das andere Geld bringt: herzlich willkommen.«

Und im besten Fall sprechen diese Selbstannäherungen dann zumindest zwischen den Zeilen für ihren an guten wie schlechten Tagen verschmitzt in sich hinein lächelnden Verfasser, selbst Manuskriptproben sprechen Bände:

»Seine Handschrift analysiert Dr. Max Pulver (Zürich) wie folgt:
Sein Temperament:
Eine Legierung aus nervös und motorisch: beispielloser Aktivitätsumfang; sehr zart, aber subtil sinnlich mit umfassender Ausstrah-

Döblin mit dem Sohn Peter. Berlin 1914

[handschriftlicher Text, weitgehend unleserlich]

... gegen Kälte?

Wie sich die Pflanze gegen die Kälte schützt. Viele Gewächse können selbst einem leichten Frost keinen Widerstand entgegensetzen. Andere wieder sind imstande, in ihren Zellen Schutzmittel gegen die Kälte zu bilden, die chemischer Natur sind. Als der wichtigste Schutz muß die Umwandlung der in den Zellen enthaltenen Stärke in Zucker angesehen werden, die an zahlreichen Gewächsen zu Beginn der kalten Jahreszeit beobachtet werden kann. Die Verwendbarkeit mancher Nutzpflanzen wird allerdings durch diese Zuckerbildung nicht sehr erhöht, wofür uns die durch das Erfrieren süß werdenden Kartoffeln den besten Beweis liefern. Es gibt aber auch Fälle, ... der durch die Frostwirkung hervorgerufene Zuckergehalt einer Pflanze oder Frucht diese erst ... wendungsfähig macht, wie zum Beispiel die Wildfrüchte. Von Natur aus haben nämlich die meisten dieser Früchte auch im vollreifen Zustande einen sehr geringen Zuckergehalt. Läßt man aber diese Früchte so lange am Strauch, bis leichte Fröste eintreten, so bilden sie alsbald soviel Zucker, daß ihr Geschmack verändert und wesentlich verbessert wird. Dasselbe gilt für die Hagebutten, die gleichfalls erst durch den Frost weich und süß werden. Wie weitgehend der Schutz ist, den die Zuckerbildung der Pflanze gegen den Frosteinfall gewährt, hat ein Versuch ergeben, der zeigte, daß Rotkohl, dem der Zucker entzogen worden war, schon bei 7 Grad Celsius Kälte zugrunde ging, wogegen zuckerreicher Rotkohl erst bei 32 Grad Kälte verdarb. Natürlich sind Gemüse mit so reichem Zuckergehalt für den Menschen unbrauchbar, weil ihr Geschmack völlig verändert wird.

lung in die entferntesten Ätherregionen, so gut wie in die Abgründe des Kollektiv-Unterbewußten. Der Elan zur Gestaltung ist das erste, dann ein weit ausgreifendes Umklammern breiter Gebietsgruppen. Stoff existiert für ihn nicht, alles ist seelenhaft, in einem fast gasförmigen Aggregatzustand. Selbstdisziplin drängt zur Analyse; die bürgerliche Gründlichkeit wird durch Abgründigkeit ersetzt. Mut und Lust des Fabulierens, Märchen auf analytischer Grundlage. Die schöpferische Welle immer wieder durch Selbstkontrolle gestaut, immer wieder durch ihre immanente Leichtigkeit weiter schwingend. Gigantische Ausmaße der Fabel wie des Arbeitsschwunges.

Das private Ich:
Hellfühlig im Zusammenhang mit physischer Schwäche; bescheiden, umhegt von Enge, Notwendigkeit des Druckes; der Alltag gebrochen, aber nicht zerbrochen. Hier gütig, aber knapp, Diplomatie gebrauchend aus menschlicher Rücksichtnahme. Durch die Pressung notwendigerweise etwas empfindlich, ebenso wie durch die ungeheure Dilatation seines Wesens. Als Verteidigung Sarkasmus, Spott. Ehrgeizimpulse können die persönliche Selbstbescheidung gefährden.

Unter Menschen:
Größeres Selbstgefühl, direkt, fast naiv. Kann mit der Türe ins Haus fallen, zeigt kleine Eitelkeiten, aber auch Mut, seine Gesinnung zu vertreten. Trotzdem Routine der Öffentlichkeit gegenüber vorliegt, macht ihn diese bis zu einem gewissen Grade sich selber fremd. Ich-Impulse mischen sich ein.

Sein Beruf:
Kinder- oder Nervenarzt. Dazu Künstler. Große sensible Aufnahmebereitschaft, unerhörte Fähigkeit analytischen Eindringens, namentlich in der Richtung des Seelisch-Unbewußten. Dabei starke Verankerung in der Physiologie; wahrscheinlich mehr Neurologe als Psychoanalytiker. Die Worte ›medizinisch‹ und ›Literatur‹ zeigen charakteristische Schreibstörungen. Kollision der Interessen wahrscheinlich in ihrer Projektion subjektiv gefärbt.

Gesundheit:
Zäh, mit einiger Ökonomie im Energieverbrauch; dabei sind Schwächezustände nervöser Art registriert, daneben Stoffwechselstörungen wahrscheinlich. Die sehr ungewöhnliche Wesenszusammensetzung erlaubt hier keine weitere Prognose.«

Seite aus dem *Berlin Alexanderplatz*-Manuskript. Vor 1929

Dr. med. Alfred Döblin
Spezialarzt für Innere und Nervenkrankheiten
Frankfurter Allee 340 / Tel. Andreas 475
Sprechstunde: 4–6 Uhr

Berlin O. 34, den192

Rp.

[handschriftliche Notizen, nicht lesbar]

261

»Ich habe einen Bahnhof in mir; von dem gehen viele Züge aus.«

Es war einmal ein Kassenarzt im Berliner Osten, der versicherte, er werde, wenn die Umstände ihn drängten, lieber und von Herzen die Schriftstellerei »in einer geistig refraktären und verschmockten Zeit« aufgeben als seinen inhaltsvollen, anständigen, wenn auch sehr ärmlichen Beruf. Das Spezialgebiet des gewissenhaften Doktors, ein »grauer Soldat in einer stillen Armee«, waren Nerven- und Gemütsleiden. Seine Patienten gehörten fast ausschließlich den Arbeiter- und kleinen Angestelltenkreisen an:

»Er ist 160 Zentimeter groß. Nacktgewicht 114 Pfund; Brustumfang, Einatmung: 92 cm, Ausatmung: 86 cm; Kopfmaße: Umfang 58,5 cm, Längsdurchmesser 22 cm, Querdurchmesser 16 cm. Er ist heriditär stark kurzsichtig und astigmatisch. Gesichtsfarbe meist blaß, sichtbare Schleimhäute mäßig durchblutet, die Muskulatur schwach entwickelt, kaum Fettansatz. Die Reflexe an den Pupillen auf Lichteinfall und Naheinstellung sind regelrecht, die Reflexe der Kniesehnen und Achillessehnen deutlich gesteigert. Händedruck beiderseits gut, keine Auffälligkeiten der motorischen Kraft. Kein Schwanken beim Augenschluß, kein Zittern der Hände. Normale Stich- und Berührungsempfindlichkeit der Hautdecke. Rachenreflex vorhanden. Die Brust- und Bauchorgane sind ohne Befund. Das Gesicht ist schmal, die Haare dunkelbraun, gut vorhanden, mit grauen untermischt, die Augenfarbe ist graublau. Am Mund fällt der Überbiß auf, angeblich in der Familie erblich, ebenso wie die Kurzsichtigkeit. (…) Der Untersuchte gehört im ganzen mehr dem mageren beweglichen Typ an, den Kretschmer in die schizoide Reihe stellt. Die Nase ist charakteristisch stark, auch lang, liegt im Profil in einer Linie mit der zurückfliehenden Stirn. Sie ist, vorn abgebogen, die eines Juden. Ethnologisch ist er kein reiner Typus, es liegen nordische Akklimatisationseinflüsse

Blatt aus Döblins Rezeptblock mit Notizen zum Roman *Berlin Alexanderplatz*. O. J. (nach 1920)

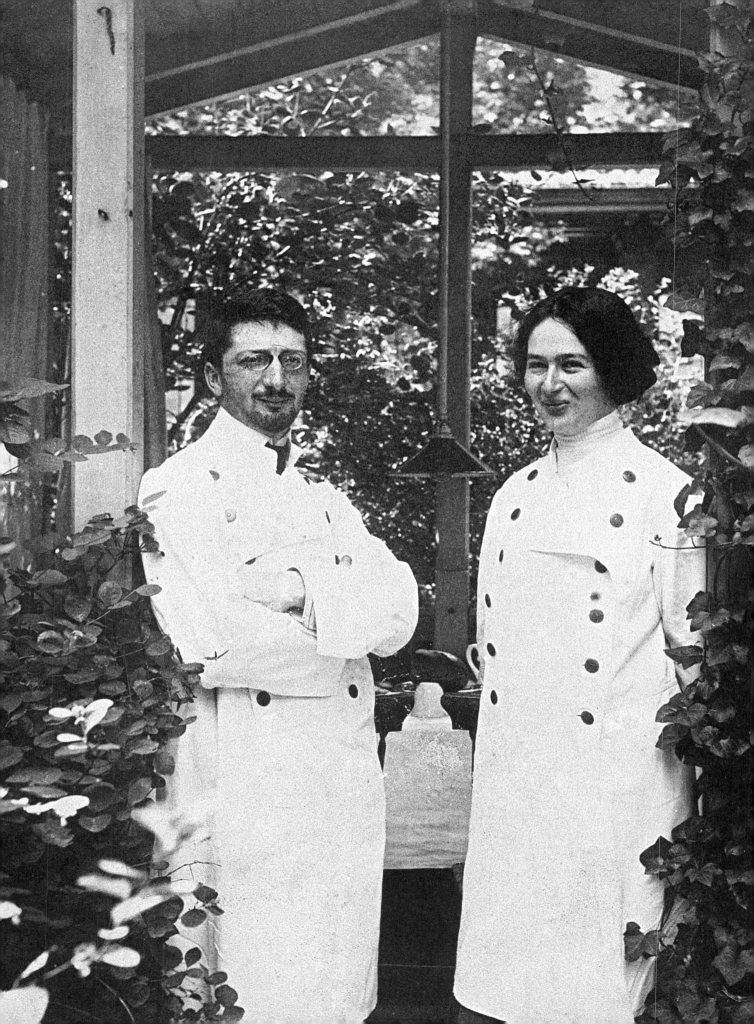

vor, erkenntlich an dem Langschädel, der graublauen Augenfarbe und der Farbe der Kopfhaare, die angeblich in der Jugend flachsblond war und erst später nachdunkelte.«

Es war einmal ein Schriftsteller, dem ganz »bänglich« wurde, als er die psychotherapeutischen Blicke seines Namensvetters auf sich gerichtet spürte. Denn der aus existenziellen Nöten eine Tugend machende »Einzeltänzer« wusste nur zu gut um familiäre Traumata und ganz persönliche Alp-, bzw. Wunschträume. Die würden dem an Freuds Theorien orientierten Routinier sicher trotz bewährter Verdrängungsmechanismen nicht verborgen bleiben:

»Meine literarischen Neigungen sind nicht groß, Bücher langweilen mich erheblich, und was insbesondere die Bücher des Mannes anbelangt, der, wie Sie sagen, meinen Namen trägt, so habe ich sie gelegentlich bei Bekannten in die Hand genommen; aber was ich da erblickte, ist mir völlig fremd und auch total gleichgültig. Dieser Herr scheint ja eine große Phantasie zu haben, ich kann da aber nicht mit. Meine Einnahmen erlauben mir weder Reisen nach Indien noch nach China. Und so kann ich gar nicht nachkontrollieren, was er schreibt. Ich lese außerdem dergleichen Dinge lieber original, nämlich direkt Reisebeschreibungen, wovon ich übrigens ein großer Liebhaber bin. Ich kann mit dem Herrn, ich meine den Autor, der denselben Namen trägt wie ich, auch seines Stils wegen nichts anfangen. Er ist mir einfach zu schwer, man darf von abgearbeiteten Leuten nicht verlangen, sich durch so etwas freiwillig durchzuarbeiten. Erlauben Sie mir übrigens eine allgemeine Bemerkung, die etwas politisch oder ethisch klingt. Mehr als die Bücher dieses Autors sind mir seine gelegentlichen Äußerungen bekannt, die mir meine Zeitung bringt, die ich natürlich lese. Ich muß gestehen, ich werde aus dem Mann nicht klug, politisch und allgemein. Mein Appetit, ihn kennen zu lernen, wächst nach diesen Äußerungen keineswegs. Manchmal scheint es mir, er steht bestimmt links, sogar sehr links, etwa links hoch zwei, dann wieder spricht er Sätze, die entweder unbedacht sind, was bei einem Mann seines Alters durchaus unzulässig ist, oder tut so, als stünde er über den Parteien, lächle poetische Arroganz.«

Es war einmal ein scharfzüngiger Publizist von erfrischender Unmittelbarkeit und sinnlicher Präsenz. Er nannte sich Linke Poot und galt unter diesem Pseudonym den einen als Sozialist, Anarchist oder Demokrat, den anderen als Atheist, idealistischer Spinner oder

Döblin und seine Verlobte Erna Reiss. 1911

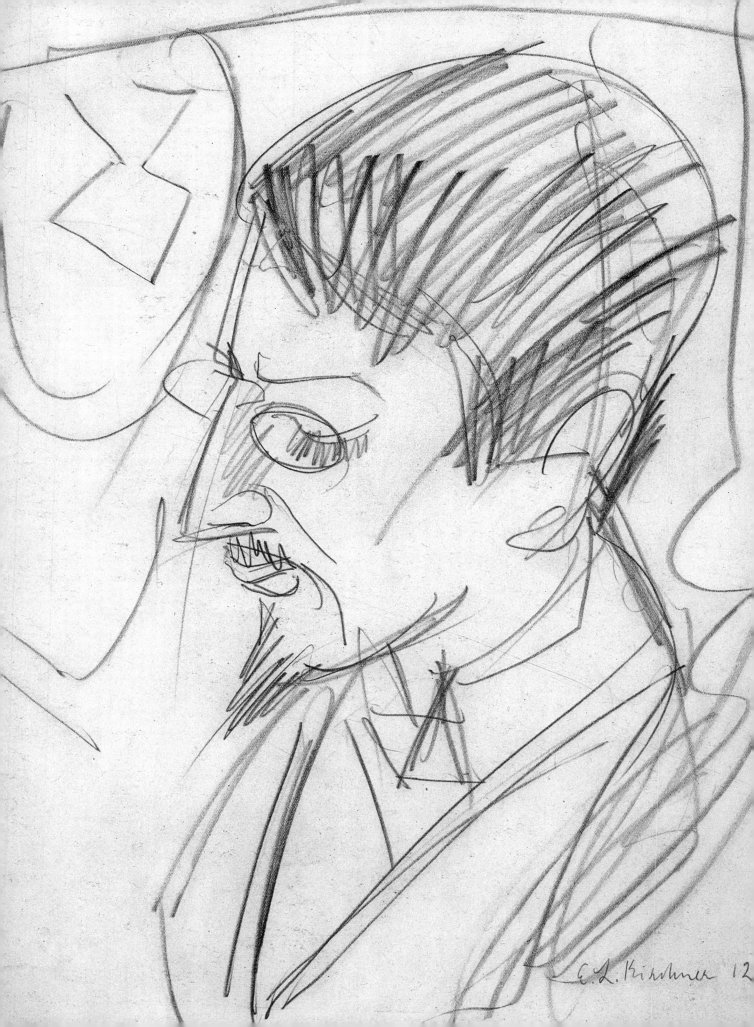

Agnostiker. Man könnte aber auch sagen, dass er es in seinen zeitgeist-kritischen Glossen augenzwinkernd darauf anlegte, alles mit Links und großem Aplomb zu erledigen, insbesondere Gesinnungsschnüffelei, Unrecht und Zwangsmechanismen in jedweder Ausprägung: »Ich bekenne als Farbe blutrot bis ultra-violett!« Als lebenslustiger Republikaner beschäftigte er sich dazu »sanft, prägnant, spaßig, ›aus-verschämt‹ und inbrünstig« mit dem neuen Deutschland und zeigte »mehr Witz als das ganze Preußen Brutalität, und das will etwas hei-ßen« (Ignaz Wrobel alias Kurt Tucholsky). Dabei ging es ihm jedoch weniger um die großen Staatsaktionen – Linke Poot wollte selbst-verständlich kein Hegelscher Weltgeist über die Felder reiten –, als um das ganz alltägliche Leben in all seinen Erscheinungsformen. Ab-strakte Theoriegebäude oder Erlösungsmodelle hasste er wie die Pest. Unverkennbar waren dagegen seine Sympathie für die Benachteilig-ten der Gesellschaft und seine antibürgerlichen Affekte. Kein Zwei-fel, dieser schnell erreg- und jederzeit streitbare Polemiker war kein Freund der Bourgeoisie, der Feinheit, des Wohlstands, der Kunst als kurzweiliger Abendunterhaltung. Als leidenschaftlicher Intellektuel-ler mit Bodenhaftung, als Verfechter von Humanität und Toleranz, als Gegner jeder Diktatur und Feind gewaltsamer Revolutionen riet er seinen Landsleuten unermüdlich, zwischendurch ruhig mal den Verstand zu gebrauchen, denn in der Regel sei der Kopf »das gefähr-lichste Organ am Menschen, besonders wenn er fehlt.«

Es war einmal ein im besten Wortsinn eigensinniger Mensch, ein Selbstdenker par excellence, der mit Nietzsche jeden Meister ver-lachte, »der nicht sich selber auslacht«; einer, der nicht auf Mas-senbewegungen, Modeerscheinungen und Maskenbälle, sondern auf eigenverantwortliche Individuen setzte; einer, der keinen Wert auf Begriffe wie »Neue Sachlichkeit«, sondern auf die gute alte Persön-lichkeit legte; einer, der auch das Dichten als eine öffentliche Ange-legenheit verstand. Mehr noch, er forderte gerade die Menschen des Geistes auf, sich ins Tagesgeschehen einzumischen, um das politische Terrain nicht den von Sachzwängen umstellten Profis zu überlassen und junge Leute zu motivieren, selbst aktiv zu werden. Ein jederzeit bedenkenswertes Statement. Mit blinden Parteigängern und unver-besserlichen Dogmatikern, »die einen zu ihrer Meinung bekehren wollten, und zwar mit Haut und Haaren, und auf die Weise, die ihnen gut dünkte«, hatte er dementsprechend nichts am Hut: »So habe ich mit dem Expressionismus Fühlung gehabt, weil wir uns eben trafen, und ich konnte manchem Expressionisten eine gewisse Hilfe

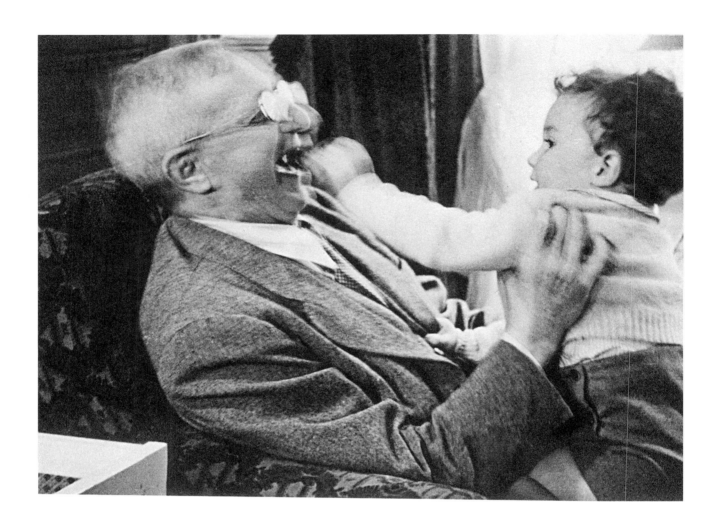

Döblin mit dem Enkel Francis. Um 1953

und Reverenz erweisen. Wenn ich selber aber schrieb, so ging das weit über den Rahmen einer bloßen ‚Schule‘ hinaus, und sie wandten mir den Rücken und stießen mich in den Haufen des ahnungslosen Pöbels. Ebenso erging es mir bei der Psychoanalyse, ebenso bei dem Sozialismus, beim Marxismus. Die Dinge müssen in *meinem* Garten wachsen! Ich kaufe nicht auf einem Markt.«

PS: »Und wenn man mich fragt, zu welcher Nation ich gehöre, so werde ich sagen: weder zu den Deutschen noch zu den Juden, sondern zu den Kindern und den Irren.«

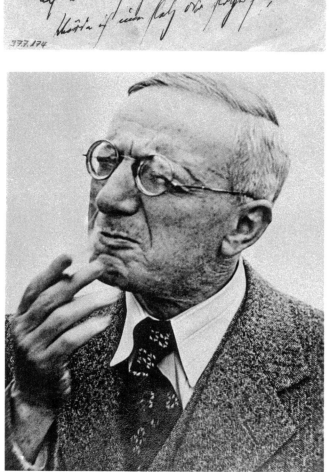

Anfang des Epilogs von 1948

Döblin um 1943

»Nun sag, wie hast du's mit der Religion?«

Eine schwierige Frage. Halten wir uns an die Fakten: »Ich werde vielleicht noch einmal sehr gläubig werden (…) Nichts ist mir widriger als der aufgeklärte Liberalismus, der über die Religionen lacht und sie für Massenfraß hält. Das Beste, was wir können, ist beten«, schreibt Döblin als Student 1904 an Else Lasker-Schüler, als er noch nichts von seinen eigenen Streitschriften zu diesem Thema geahnt haben mag. 1912 tritt er (ohne seine Entscheidung an die große Glocke zu hängen) aus der jüdischen Gemeinde aus, der er als emanzipierter Jude eigentlich nie angehört hat. Nach dem Ersten Weltkrieg schimpft der konfessionslose Skeptiker von dieser Welt dann in wechselnden Rollen auf den Klerus, der sich politisch verschanzt, kritisiert versteinerte Strukturen der Kirche und registriert, dass gerade Religionen sich vorzüglich zu Dekorationszwecken eignen. Nicht nur in seinem Pamphlet »Jenseits von Gott!« aus dem Jahr 1919 spricht er Tacheles über feierliche Sentenzen aus vergangenen Epochen und historischen Mummenschanz: weg damit! »Die Führung der alten Mythen, die Zentrierung der Welt auf einen verdunsteten Menschen, der Gott heißt, der damit zusammenhängende Komplex von kindlichen Treuherzigkeiten ist zu beseitigen. (…) Vor allem gewarnt vor den Neuempfindern der alten Religion, den Rückwanderern auf die großen Religionsstifter, die Mystiker. Dahinter steckt Schlaffheit, Schiefheit, platte ästhetische Spielerei. (…) Klar den Dingen und der Zeit ins Gesicht sehen. Geduld, Härte, Besonnenheit. (…) bleibe die Zauberei und Hexerei, wo sie will, und leben wir entschlossen über die Erde hin.«

Doch die Zeiten verfinstern sich hin und wieder sehr schnell. Schon bald nach seiner Flucht vor den Nazis und dem damit verbundenen Leidensdruck, der die latente, von Döblin nie bestrittene Religions-

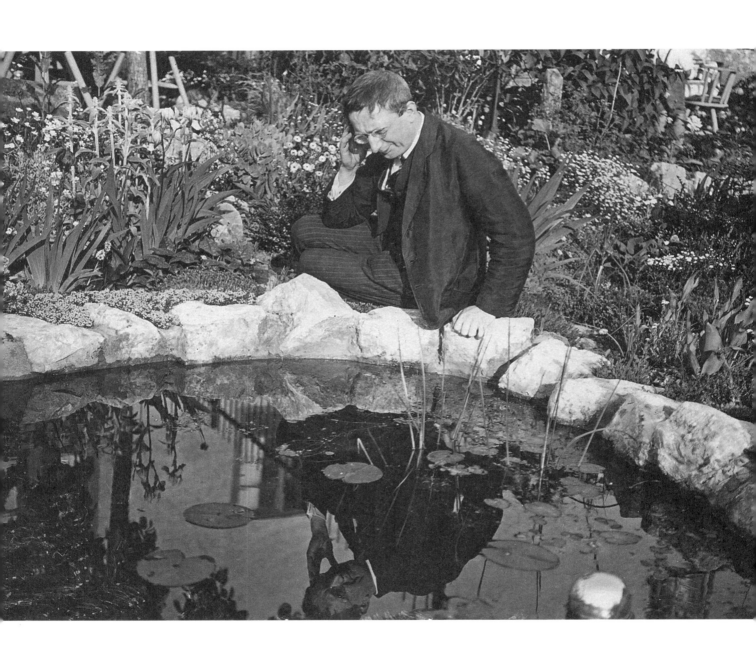

bedürftigkeit des Menschen noch gesteigert haben mag, stößt der für Offenbarungen durchaus empfängliche Naturmystiker in ihm auf die wegweisenden Werke des dänischen Existenzphilosophen Sören Kierkegaard, und zwar in der Nationalbibliothek von Paris: »Ich zog lange Partien aus, schrieb Hefte voll. Er erschütterte mich. Er war redlich, wach und wahr. Seine Resultate interessierten mich nicht so wie seine Art, seine Richtung und der Wille. Er drängte mich nicht zur Wahrheit, aber zur Redlichkeit.«

Plötzlich ist er sich sicher, möchte er sich angesichts der zum Himmel schreienden Ungerechtigkeiten sicher sein, »obwohl ich nicht wußte warum: es war das Christentum, Jesus am Kreuz, was ich wollte.« Credo quia absurdum, der »hingerichete Rebell« macht es möglich. Als jemand, der Zeit seines Lebens »gefragt, gesucht und geirrt« hatte, glaubt Döblin nun, möchte er glauben, einen Erlösung in Aussicht stellenden Weg gefunden zu haben: »es gibt den ewigen, gütigen und gerechten Gott. Nur vor ihm wird der Graus verständlich. Wie sehr wir uns von ihm abgelöst haben, wird deutlich. Die Beklemmung, Trostlosigkeit, die Erbärmlichkeit hier ruft nach ihm. Wie Sonne und Freude als Zeichen und Reste himmlischer Vollkommenheit da sind, so ist der ganze Himmel da, und der ewige Gott, – ›Jesus‹ unter uns genannt, – hat sich einmal in unser Fleisch gesenkt und in diesem wüsten Gehäuse das alte Feuer angezündet. Nur Gott preisen, nur die Himmlischen loben sollte man, und zuerst diese Bewegung, die uns vor dem Nichts schützt: Jesus von Nazareth, getragen von der süßen Gottesmutter, gelegen in der Krippe, erwachsen, Gnadenspender, Wundertäter, Lehrer unter den Menschen, der sich geradeaus auf das Marterholz hinbewegte, um unsere Gärung und Verfaulung, die menschliche Verwesung aus der Welt zu schaffen. Denn er sah: – wir können uns nicht helfen. Was kann die Existenz zum Inhalt haben, welche Aufgabe kann sie uns stellen, wodurch die düstere Art unseres Daseins rechtfertigen, – wenn nicht dies: Reinigung, Erhebung, Aufrichtung verschaffen, die Befreiung von dem Bösen vorbereiten, sich lösen aus der Verstrickung, aus der schändlichen Erniedrigung durch den Bösen.«

Döblin wohl im Garten des befreundeten Bankiers Arthur Rosin. Juni 1929

Es ist nicht zu überhören, was sich in zahlreichen Publikationen andeutete, wird Realität. Döblin springt in den Glauben. Er konvertiert zum Katholizismus, am 30.11.1941 werden Alfred, Erna und Stephan Döblin in Hollywood getauft, doch auch dieser Schritt wird (wohl vor allem aus finanziellen Gründen) zunächst geheim gehalten. Nur

Döblin im Filmstudio.
Nach einer Fotografie. 1931

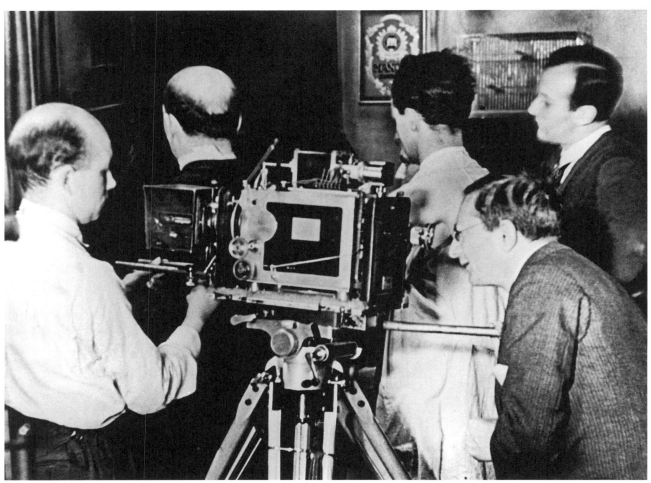

Döblin bei den Aufnahmen zur Verfilmung seines Romans *Berlin Alexanderplatz*;
Regie: Phil Jutzi. 1931

seine Schriften aus dieser Zeit sprechen Bände über die inneren Kämpfe des verzweifelten Gottsuchers, dessen Bekehrung atheistischen Freunden wie Bertolt Brecht fremd bleiben muss. Davon erzählt Brechts berühmtes Gedicht mit dem Titel *Peinlicher Vorfall*, das er als Reaktion auf die Feier der deutschen Exilanten anlässlich von Döblins 65. Geburtstag im Theatersaal von Santa Monica geschriebenen hat:

»Als einer meiner höchsten Götter seinen 10 000. Geburtstag beging / Kam ich mit meinen Freunden und meinen Schülern, ihn zu feiern / Und sie tanzten und sangen vor ihm und sagten Geschriebenes auf. / Die Stimmung war gerührt. Das Fest nahte seinem Ende. / Da betrat der gefeierte Gott die Plattform, / die den Künstlern gehört / Und erklärte mit lauter Stimme / Vor meinen schweißgebadeten Freunden und Schülern / Daß er soeben eine Erleuchtung erlitten habe und nunmehr / Religiös geworden sei und mit unziemlicher Hast / Setzte er sich herausfordernd einen mottenzerfressenen Pfaffenhut auf / Ging unzüchtig auf die Knie nieder und stimmte / Schamlos ein freches Kirchenlied an, so die irreligiösen Gefühle / Seiner Zuhörer verletzend, unter denen / Jugendliche waren. // Seit drei Tagen / Habe ich nicht gewagt, meinen Freunden und Schülern / Unter die Augen zu treten, so / Schäme ich mich.«

Weniger hämische, etwas genauer hinsehende Freunde erkennen allerdings schnell, dass mit seinem Glaubensbekenntnis noch nicht das letzte Wort Döblins in religiösen Fragen gesprochen war. Der Zweifel ließ selbst den zur Überidentifikation neigenden Konvertiten bis zum Lebensende nicht los. Am 5. März 1946 vertraute Döblin seinem Tagebuch an: »Wenn nur, wie ich dachte, der Glaube noch besser hielte. Es wird bei mir im[m]er zu abstrakt, – dieser Gehirnglaube.« Bezeichnenderweise steht am Ende seines letzten Romans *Hamlet oder Die lange Nacht nimmt ein Ende* nicht (wie ursprünglich geplant) die Entscheidung des Protagonisten, sich in ein Kloster zurückzuziehen, sondern ein Aufbruch: »Und so fuhren sie in die wimmelnde und geräuschvolle Stadt hinein. Ein neues Leben begann.« – Wohlan!

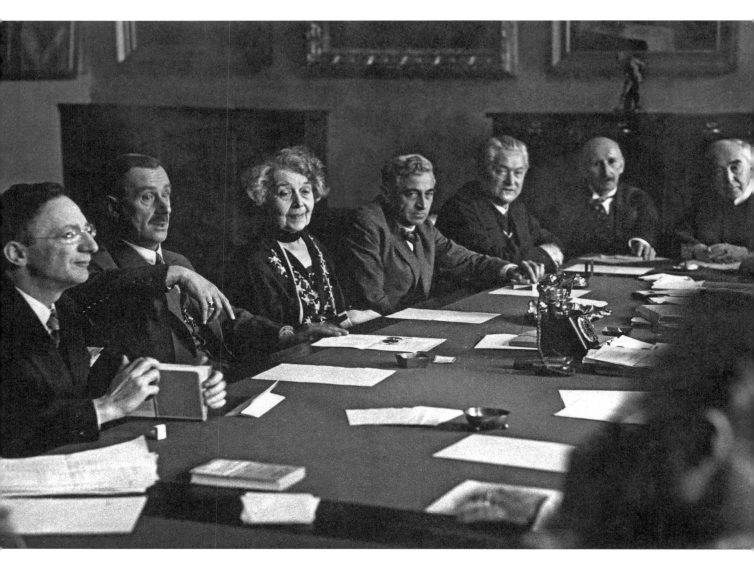

Preußische Akademie der Künste: Sitzung der Abteilung für Dichtung im Gebäude am Pariser
Platz in Berlin; v. l. n. r.: Alfred Döblin, Thomas Mann, Ricarda Huch, Bernhard Kellermann,
Hermann Stehr, Alfred Mombert, Eduard Stucken. 28. Oktober 1929. Aufnahme: Erich Salomon

»Man lernt von mir und wird noch mehr lernen.«

Allen Kontroversen zum Trotz: Herausragende Zeitgenossen wie Robert Musil, Ludwig Marcuse oder Stefan Zweig, aber auch so unterschiedliche politische und ästhetische Temperamente wie Heinrich und Thomas Mann, Gottfried Benn oder Bertolt Brecht, Peter Rühmkorf oder Hans Henny Jahnn haben Döblin jahrzehntelang als Brief- und Gesprächspartner geschätzt und seine immer wieder für Überraschungen sorgenden Werke über alle persönlichen Konflikte hinweg gewürdigt. Mehr noch, auch »Wolfgang Koeppen und Arno Schmidt, Günter Grass, Uwe Johnson und Hubert Fichte – sie alle kommen, um ein Wort Dostojewskis über Gogol zu verwenden, aus seinem Mantel.« Und selbst mit dieser auf Marcel Reich-Ranicki zurückgehenden Auflistung von Nachfolgern und Schülern sind noch längst nicht alle Facetten der produktiven, bereits mehrere Generationen umfassenden Döblin-Rezeption angedeutet. Bis heute bekennen sich so renommierte Autoren wie F.C. Delius, Reinhard Jirgl, Thomas Lehr oder Ingo Schulze, um nur einige weitere Namen zu nennen, explizit zu ihm als einem wichtigen Mutmacher oder literarischen Patron. Da scheint kein Ende in Sicht. Kurzum, Alfred Döblin ist und bleibt – einer nach wie vor zukunftsträchtigen Ästhetik sei Dank – für die bemerkenswertesten Kollegen ein »ganz großer Prosameister«, so Arno Schmidt über seinen Lieblingslehrer, »durch dessen Schreibtisch wir Alle unseren ersten Meridian zu ziehen haben.«

Es ist kein Zufall, dass sich gerade schöpferisch tätige Menschen immer wieder auf ihn, den seinerseits traditionsbewussten, nicht nur vom Buch der Bücher, von Heinrich Heine und Charles de Coster beeinflussten Autor berufen, denn den mannigfaltigen, von seinen Romanen ausgehenden Inspirationen kann man getrost folgen, ohne zum Epigonen zu werden. Dieser unglaublich produktive Pionier ei-

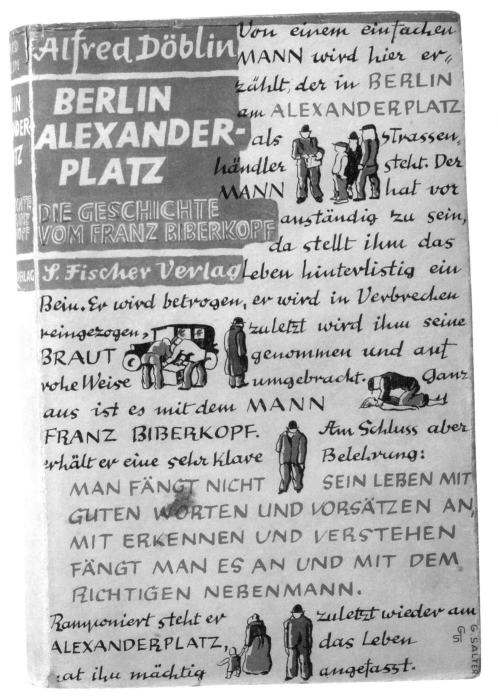

Alfred Döblin

BERLIN
ALEXANDER-
PLATZ

DIE GESCHICHTE
VOM FRANZ BIBERKOPF

S. Fischer Verlag

Von einem einfachen MANN wird hier erzählt, der in BERLIN am ALEXANDERPLATZ als Straßenhändler steht. Der MANN hat vor anständig zu sein, da stellt ihm das Leben hinterlistig ein Bein. Er wird betrogen, er wird in Verbrechen reingezogen, zuletzt wird ihm seine BRAUT auf rohe Weise genommen und umgebracht. Ganz aus ist es mit dem MANN FRANZ BIBERKOPF. Am Schluss aber erhält er eine sehr klare Belehrung: MAN FÄNGT NICHT MIT GUTEN WORTEN UND VORSÄTZEN AN, SEIN LEBEN MIT ERKENNEN UND VERSTEHEN FÄNGT MAN ES AN UND MIT DEM RICHTIGEN NEBENMANN. Ramponiert steht er zuletzt wieder am ALEXANDERPLATZ, das Leben hat ihn mächtig angefasst.

Schutzumschlag von Georg Salter.
1929

ner bis heute anhaltenden Moderne, dieser kühne, passionierte, belebende Erzähler, greift mit leeren Händen hinein ins volle Menschenleben. Er hat keine poetologischen Patentrezepte verteilt, hat es nie darauf angelegt, als Klassiker in die Literaturgeschichte einzugehen. Entscheidend für seine anhaltende Aktualität ist vielmehr, dass Döblin von Buch zu Buch neu ansetzt, unerhörte Töne anschlägt und sich dadurch unangemessenen Einordnungsversuchen entzieht. Nichts hat ihn davon abgehalten, seinen ganz eigenen Pfad durch das Chaos der Realitäten zu suchen, und »die Leute, die Schablonenarbeit verlangen, zu enttäuschen.« Verantwortlich ist der Künstler nur sich selbst. Lediglich die von ihm selbst erfundenen Gesetze beschränken den Wirkungskreis seiner Kreativität. Konsequenterweise hat Döblin seine Dichtungspraxis permanent mit Reflexionen begleitet und jeden Neuansatz mit Essays zur Theorie umstellt, ohne zu vergessen, diese »Programme« gleich wieder in Frage zu stellen: »Ich habe nie versäumt, wo ich ›ja‹ sagte, gleich hinterher ›nein‹ zu sagen.«

Demzufolge gibt es weder ein auf die Ewigkeit setzendes, Schwarz auf Weiß nach Hause zu tragendes Döblin-Manifest, noch den typischen Döblin-Sound. Aber es existiert eine für ihn charakteristische Geisteshaltung, die mit seiner spezifischen Schreibbewegung korreliert, einer Bewegung, die hier mit dem vom Autor selbst geprägten Begriff »Döblinismus« auf den Doppelpunkt gebracht werden soll. Denn mit diesem Neologismus, der Döblin ursprünglich als ironischer Gegenbegriff zum verarmten Futurismus-Modell Marinettis diente, wird eine Einladung in die von sinnlichen Erfahrungen ausgehende Welt des Experiments ausgesprochen. Es geht um das Wagnis gelebter Paradoxien im Spannungsfeld von Einbildungskraft und Kunstfertigkeit. Es geht um den unabschließbaren Selbstversuch im Zeichen einer Symbiose aus Wirklichkeits- und Möglichkeitssinn. Und es geht um die bisweilen von der Komik des Scheiterns lebende Schreibprobe aufs Exempel – jenseits fragwürdiger Fluchten in irdische oder jenseitige Paradiese.

Für Sprengkraft von erschreckender Aktualität und beeindruckende Vielfalt ist im Rahmen dieser literarischen Versuchsanordnungen auf allen Ebenen gesorgt: für die Mannigfaltigkeit ästhetischer Formen vom Theaterstück über die Satire und das Versepos bis hin zu allen Spielarten der Prosa; für eine unüberschaubare Zahl an weltbewegenden Themen wie Kapitalismuskritik, Großstadtleben, Krieg, Christianisierung oder Umweltzerstörung; für die exotischsten Schauplätze

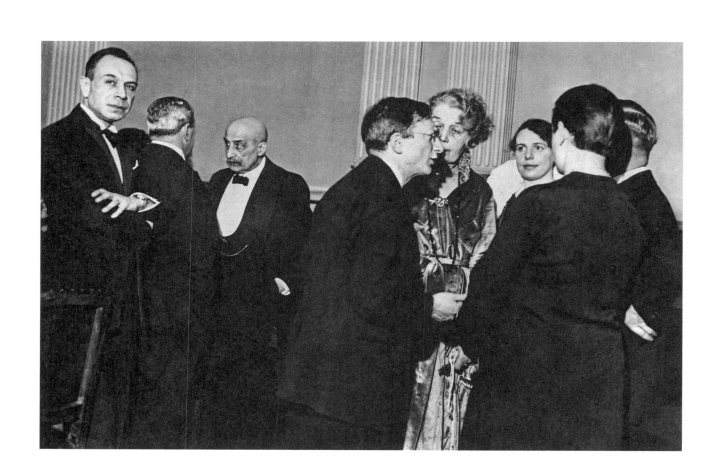

von China über Grönland und Indien bis in die entlegensten Winkel Südamerikas und für Erkenntnisgewinn in Aussicht stellende Zeitreisen vom Boxeraufstand über die Gegenwart bis hin zu apokalyptischen Untergangsszenarien in fernen Jahrhunderten. Kurz und gut: »Wer sich selbst genügt, sei vor Döblin gewarnt.« (Günter Grass)

Bemerkenswert ist darüber hinaus, dass fast jedes seiner Bücher einen ganz eigenen Stil aufweist, denn Stil ist für Döblin nichts, was der Autor ein für allemal als ganz persönliches Markenzeichen mit sich herumträgt, um es bei Bedarf zur Schau zu stellen, sondern eine immer wieder neu zu treffende, sich aus dem Stoff entwickelnde Entscheidung: »Wer einen eigenen Stil hat ist zu bedauern; wir sehen schon wenig genug; mit dem eigenen Stil können wir noch weniger sagen.« Gerade dadurch kann das selbsternannte Stilchamäleon bedenkenlos zum stilistischen Ratgeber für andere Schriftsteller werden, die sich ebenfalls darum bemühen, adäquate literarische Formen zu finden und dadurch möglichst nah an die Wirklichkeiten heranzukommen, ohne einem simplifizierenden Fotorealismusmodell zu frönen. Also, genau hinsehen, ganze Galaxien erfinden, betörenden Düften und ekelerregenden Gerüchen nachgehen, sich fremde Universen erträumen, die Substanz eines Stoffes ertasten, alle Geschmacksnerven nutzen und die Ohren offen halten, um der Stille nachzuspüren oder den Großstadtsymphonien zu lauschen: »Das war für mich eine besondere Freude, wenn ich mich den Zelten näherte und allmählich Walzer, Trauermarsch, Gassenhauer, ›Tannhäuser‹ und ›die diebische Elster‹ ineinanderklangen. Es hatte einen fabelhaften Reiz.«

Bei der Feier zum 60. Geburtstag von Heinrich Mann, v.l.: Max Oppenheimer, Max Liebermann (3.v.l.), Alfred Döblin (4.v.l.) und Ricarda Huch (r. neben Döblin) – 1931 in der Akademie

Viele der in diesem Romankontext wegweisenden Stichworte zur Poetologie seiner Werke, die zudem auf das vehemente Interesse des aufmerksamen Beobachters an innovativen Medienentwicklungen zeugen, sind bekannt. Als Hilfsbegriffe dienen: Kinostil, Montagetechnik und Wiederholungsschleifen; das Aufbrechen der Chronologie; die Veranschaulichung des gleichzeitigen Durch-, Neben- und Gegeneinanders von Rhythmen, Bewegungen und gesellschaftlichen Vorgängen; das Aufgehen des Helden in der Masse; die Etablierung der Stadt als Gegenspieler der Figuren, dazu assoziativ-dynamische Motivvernetzungen, Verfremdungseffekte und wechselnde Merksätze zuhauf: »Wenn ein Roman nicht wie ein Regenwurm in zehn Stücke geschnitten werden kann und jeder Teil bewegt sich selbst, dann taugt er nichts.« – Darf ich Ihnen zustimmen, indem ich das Gegenteil behaupte? – Schnitt!

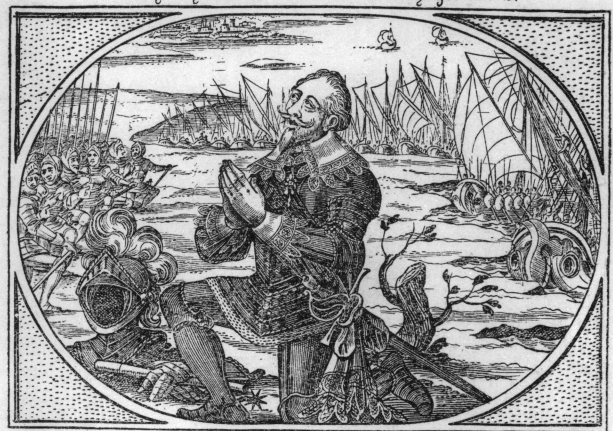

Gustav Adolf II *19.12.1594-16.11.1632+ König von Schweden (1611 – 1632) – bei
der Landung auf Rügen 1630, Ausschnitt [Abbildung zu dem Döblin-Aufsatz
»Der Dreißigjährige Krieg«, in: Die Befreiung der Menschheit. Freiheitsideen
in Vergangenheit und Gegenwart, 1921]

Im Anfang war das Bild

Sehen auch wir noch einmal etwas genauer hin, ein Beispiel für viele: »Man fragt: wen kümmert der Dreißigjährige Krieg? Ganz meine Meinung: Ich habe mich bislang auch nicht um ihn gekümmert. (…) Im Jahre 1916 aber kam mir, als ich in Kissingen war, plötzlich angesichts einer Zeitungsnotiz – ich glaube der Anzeige eines Gustav-Adolf-Festspiels – das Bild: Gustav Adolf mit zahllosen Schiffen über die Ostsee setzend. Es wogte um mich, über das große grasgrüne Wasser kamen Schiffe; durch die Bäume sah ich sie aus Glas fahren, die Luft war Wasser. Dies bezwingende, völlig zusammenhanglose Bild verließ mich nicht. (…) Ich wollte dieses Wogen, das um mich ging, dieses unablässige Fahren, Sprache werden lassen«.

Gesagt, getan. Döblins Schreibtisch, ein Hafen, von dort gingen, so Ludwig Marcuse, »seine Zauberschiffe los, Richtung: ins Blaue«. Und so entsteht auch der *Wallenstein*, ein historischer Roman mit hohem Fiktionspotenzial, wohlgemerkt, mitten im Ersten Weltkrieg. Sein Autor ist ein von chronischen Magenschmerzen geplagter Kriegsarzt im Einsatz unweit von Verdun. Während verheerende Fliegerangriffe auf der Tagesordnung stehen, beschäftigt sich der Dichter in ihm intensiv, wann auch immer, mit Studien und Vorarbeiten zu einem neuen Buchprojekt und ärgert sich nach einer ausführlichen Schlachtbeschreibung in einem Brief an seinen Freund Herwarth Walden unendlich »über die enormen Schwierigkeiten, Bücher etc. zu bekommen«:

»Das, was bei mir in Bereitschaft ist, nippt davon, nippt davon, und plötzlich steht das Bild einer Flotte vor mir, keine Vision, etwas Umfassenderes, Gustav Adolf fährt über das Meer. Aber wie fährt er über

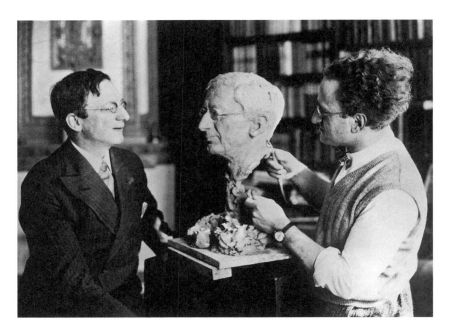

Der Bildhauer Kurt Harald Isenstein
modelliert Döblins Porträtplastik.
Um 1929. Aufnahme: Joseph Schmidt

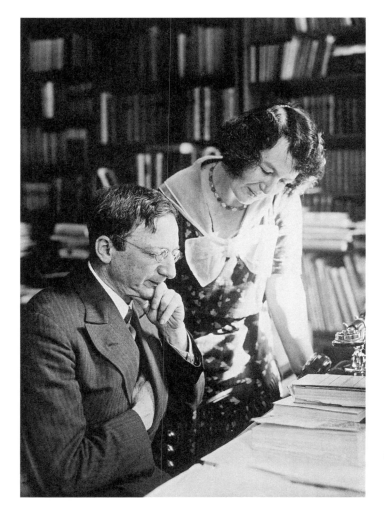

Alfred und Erna Döblin. Um 1930

das Meer? Da sind Schiffe, Koggen und Fregatten, hoch über dem graugrünen Wasser mit den weißen Wellenkämmen, über der Ostsee, die Schiffe fahren über das Meer wie Reiter, die Schiffe wiegen sich über den Wellen wie Reiter auf Pferderücken, und das ist altertümlich beladen mit Kanonen und Menschen, die See rollt unter ihnen, sie fahren nach Pommern. Und das ist ein herrliches Bild, eine vollkommene Faszination.«

Eine Epiphanie, eine »bildgesegnete Aufhellung«, ein poetischer Augenblick als Movens für den Erzählvorgang, ein luzider Moment als Grundlage für eine von Aufbruch und Stillstand zugleich erzählende Geschichte: »Das ist keine Vision, keine Halluzination, sondern vieles zusammen, ein Seelenzustand von einer besonderen Helligkeit, gar nichts Dumpfes, sondern eine ungewöhnliche geistige Klarheit, in der alles wie enträtselt ist und man das Gefühl hat wie Siegfried, als er am Drachenblut leckte: man versteht alle Sprachen und überhaupt alles.« In und mit Bildern wie diesen lässt es sich leben, selbst dann, wenn in Hörweite Bomben einschlagen und verwüstete Dörfer, verwundete oder zerfetzte Menschen hinterlassen: »Vielleicht ist etwas von der furchtbaren Luft, in der das Buch entstand, Krieg, Revolution, Krankheit und Tod, in ihm.«

Aber wo versteckt sich der Autor? »Eine Vexierbildfrage«, antwortet Günter Grass und fragt weiter: »Sollen wir ihn in den Urwäldern eines Jesuitenstaates am Amazonas, sollen wir ihn auf dem Berliner Schlachthof oder hingeworfen vor einem Marienaltar suchen, dessen heidnischer Zuschnitt uns an Vaneska, die Königin-Mutter seines utopischen Troubadour-Reiches nach der Enteisung Grönlands, erinnert?«

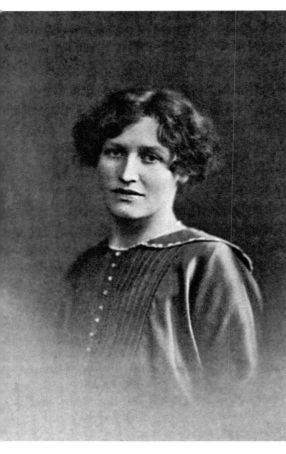

Frieda Kunke. 1916

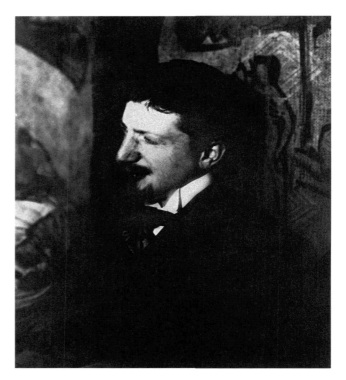

Döblin. Fotografie von Ernst Ludwig Kirchner.
Wohl 1912/13

»Wie sich das so zusammenläppert, was man Leben nennt.«

… und einmal, als Döblin sich dann doch dazu durchgerungen hat, eine schriftlich fixierte Analyse in eigener, noch dazu äußerst prekärer »Sache« zu wagen – sein Vater Max verlässt die Familie heimlich mit einer gut 20 Jahre jüngeren Freundin, als Alfred zehn Jahre alt ist, und dieser Eklat besiegelt die Vertreibung aus dem kleinen Familienparadies –, da wählt der versierte Autor bezeichnenderweise einen Annäherungsversuch in drei Anläufen. Der Schriftsteller setzt also auf Perspektivwechsel und das Pathos der ästhetischen Distanz, um seinem »Untersuchungsgegenstand« so etwas wie poetische Gerechtigkeit widerfahren lassen zu können. Zugleich rückt er mit diesem Trick seinen Lesern das zentrale Problem des autobiographischen Schreibens ins Bewusstsein.

Der ironisch-distanzierten Darstellung des offensichtlich für beide Partner seit langem unbefriedigenden Ehelebens folgt im zweiten Anlauf die schonungslose Abrechnung mit dem untreuen Lebemann: »Über Nacht hatte er uns alle in Not gestoßen und zu Bettlern gemacht. Er war ein Lump«. Doch anschließend relativiert der Erzähler diese Version der leidigen Geschichte durch eine sehr viel verständnisvollere Würdigung des offenbar vielseitig begabten, triebhaften und doch antriebslosen, schließlich die halbherzige Flucht nach vorn antretenden Wesens. Und am Ende des dritten Versuchs steht dann das gleichzeitig von Verletzungen und Einfühlungsvermögen zeugende Vater-Bild des Sohnes, ein Vexierbild vom oft gedemütigten Träumer, vom ebenso liebenswerten wie rücksichtslosen »Luftikus«: »Eigentlich ein unheimlich talentierter Knabe; lauter künstlerische Dinge. (…) Ein Windhund, nehmt alles nur in allem. Aber kein unedles Tier.«

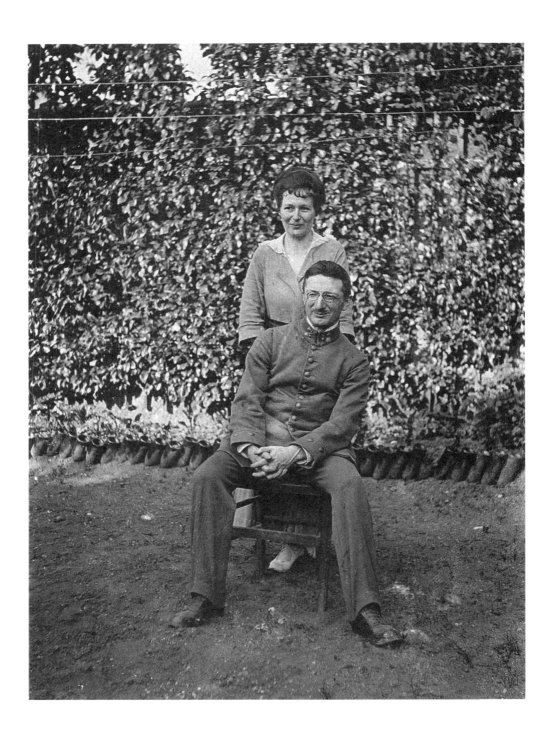

Hätte man Alfred Döblin, das gebrannte Kind, um 1930 nach seiner Einstellung zur Ehe gefragt, hätte er vermutlich auf sein damals gerade uraufgeführtes Drama »Die Ehe« verwiesen, das mit Thomas Mann als pathetische Apologie der Familie gelesen werden kann. Jahrzehnte zuvor hätte Döblin wahrscheinlich der Hinweis auf eine sehr frühe Reflexion zum Thema »Sexualität« näher gelegen. Wer weiß, beide Texte behandeln jedenfalls auf sehr unterschiedliche Art und Weise ein Thema, das seines Erachtens zu keiner Zeit überschätzt werden kann. Denn, so der Autor des Essays »Sexualität als Sport?« mit gut 50 Jahren, um diese Achse, »diese niederträchtige erbärmlich-organische Geißel der Menschheit«, von der man in der Regel erst durch das Alter befreit wird, drehe sich unsere ganze Existenz. Oder um es mit einer Formulierung des noch unverheirateten Schriftstellers zu umschreiben: »Die Ehe ist kein Spezialgeschäft für Sexualität, sondern ein Warenhaus, in dem viele vieles, manche alles kaufen können.« Wenn diese Institution sich aber zur allein seligmachenden Form geschlechtlicher Beziehungen aufwerfen wolle, verkenne sie ihre eigene Natur. Dementsprechend »töricht« sei die Forderung, »alle Sexualbeziehungen im Rahmen der Ehe zu erfüllen, als wolle man verlangen, nur zur Mahlzeit und in bestimmten Lokalen Hunger zu haben.«

Seine erste Leidenschaft, ein jahrelang geheim gehaltenes Liebesverhältnis, galt Frieda Kunke (1891–1918), die der 28-jährige Assistenzarzt als 16-jährige Krankenschwester kennen lernte. Ihr gemeinsamer Sohn Bodo wurde, damals war Döblin bereits einige Monate mit Erna Reiss verlobt, am 14.10.1911 geboren. Wenige Wochen später heiratete er seine Verlobte, die nichts von dem unehelichen Kind und weiteren Treffen mit der Mutter wusste. Im Januar 1912 brachte Erna Döblin Peter, den ersten von vier gemeinsamen Söhnen zur Welt.

Mit lyrischeren Worten, treu war er nicht, aber anhänglich und seiner Frau Erna über Jahrzehnte hinweg trotz zahlloser Dispute verbunden: »Völlig und vollkommen hänge ich an Dir; so völlig, daß ich nicht weiß, was das sein sollte: mich von Dir ablösen. Darum wird mir oft das so leichte Wort: ›Ich habe Dich lieb, Dich gern‹ so schwer. Ich fühle mich doch viel mehr mit Dir als verheiratet. Würden mich alle Dinge mit Dir denn so aufregen? Ich habe ein unvergeßliches Faktum in Erinnerung: als ich einmal vom Hause wegging, wie ich die Yolla kennenlernte – da waren diese Tage so greulich und so unerträglich für mich, daß ich keine Nacht schlief, wie gemartert war

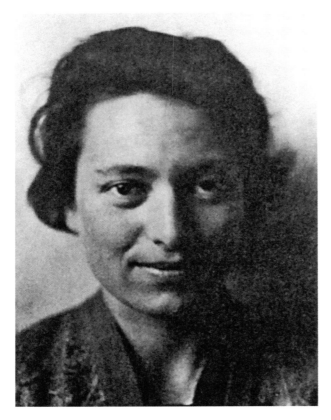

Yolla Niclas. Um 1933

Alfred Döblin. Fotografie von Yolla Niclas. 1929

ich – als ich wieder zu Hause, gleich die erste Nacht schlief ich fest, Du warst da, ich war zu Hause; es war das Urteil über die ganze Sache gesprochen. Du warst und bist für mich ein Stück von mir selbst – manchmal, zu oft haben wir uns gestritten, – was besagt das dagegen, daß ich über eine ›bloße‹ Neigung für Dich empfinde: Liebe, Zusammengehörigkeit, Zugehörigkeit zu mir. Ich habe bestimmt davon gefühlt, daß ich zu wenig Liebe und gute Worte zu Dir sage, daß ich zu wenig Zärtlichkeiten spreche und Dir antue, aber trag mir das nicht nach – ich fühle all das doch, und will mich sehr darin bessern, weil ich sehe, was es Dir bedeutet, ich bin aus einer so verschlossenen Familie. Ich will zarter und lieber auch äußerlich, auch mit Worten zu Dir sein, Erni – (und vergiß nicht meine blöde Erregtheit, für die ich nichts kann). Ich war, seit ich Dich kenne, Dein und will es immer bleiben, und Du bist mein. –« Hier bricht das Manuskript ab.

Die in diesem nicht vollendeten Liebesbrief erwähnte, gut zwanzig Jahre jüngere Fotografin Yolla Niclas (1900–1977) war die dritte der besonders wichtigen Frauen in Döblins Leben. Yolla schmeichelte ihm offenbar vor allem durch ihre »sentimental-hingebungsvoll-bewundernde« Zuneigung (Stephan Döblin), die im krassen Gegensatz zum eher pragmatisch »mütterlichen Typ« (Stephan Döblin) stand, den seine Ehefrau verkörperte. Diese brisante Konstellation führte zu permanenten innerfamiliären Auseinandersetzungen, die Alfred wiederholt an die Ausbruchsversuche seines Vaters aus der Ehehölle erinnert haben mögen. Aber: »In jenen Tagen ließ man sich nicht scheiden« (Stephan Döblin). Yolla, die langjährige Freundin, der Alfred Döblin zum ersten Mal 1921 begegnete, traf er zuletzt 1945 in New York, kurz vor seiner Rückkehr aus dem Exil.

Zurück! Ein auf den 19. September 1953 datierter Brief von Arno Schmidt an Alfred Döblin schlägt die Brücke: »Vielleicht interessiert Sie die formale Technik der *Umsiedler*, für die ich zunächst die Bezeichnung Fotoalbum gewählt habe; sie gibt ziemlich präzise den Erinnerungsvorgang wieder: wenn man sich eines bestimmten Erlebniskomplexes (z.B. ›Kindheit‹ oder einer ›Reise‹) ›erinnert‹, so tauchen ja zunächst sehr helle einzelne ›Momentaufnahmen‹ auf, zu denen sich dann später ergänzend erläuternde Kleinbruchstücke stellen.«

Berlin.

Märkisches Museum. Köllnisches Gymnasium.

Das Köllnische Gymnasium in Berlin. Um 1910

»Wir haben die Ehre, ein Mitglied dieser Familie vorzustellen ...

... den in Berlin ansässigen Alfred Döblin, den vorjüngsten Sohn der Familie. Sein Bild legen wir in mehreren Exemplaren bei«. Ein Bild mehr: »Dieser ziemlich kleine bewegliche Mann von deutlich jüdischem Gesichtsschnitt mit langem Hinterkopf, die grauen Augen hinter einem sehr scharfen goldenen Kneifer, der Unterkiefer auffällig zurückweichend, beim Lächeln die vorstehenden Oberzähne entblößend, ein schmales, langes, meist mageres, farbloses Gesicht, scharflinig, auf einem schmächtigen, unruhigen Körper – dieser Mensch hat kein bewegtes äußeres Leben geführt, dessen Beschreibung abenteuerliche oder originelle Situationen aufzeigen könnte.«

Da drückt er noch als Knabe die Schulbank und scheint diese Zeit, alles in allem, als einen »Unfall« zu erleben. Zwei Welten prallen aufeinander, das patriarchalisch-militaristisch strukturierte Bildungswesen des Deutschen Reiches und ein sich instinktiv gegen autoritäre Systeme wehrender Außenseiter, der sich nicht drillen und quälen lassen will: »Sie wollten mich zum Rebellen stempeln. (...) Ich habe gewußt, warum sie meine scheinbare, nur gegen sie gerichtete Schlaffheit und Apathie reizte. Sie rochen hinter Hölderlin, Schopenhauer, Nietzsche etwas Schlimmes, Gefährliches. Sie sagten ›Empörung‹ und ›Sittliche Unreife‹, aber es war ihr Nein zu meiner Welt.« Der Querkopf kommt nach aussichtslosem Kampf mit einigen Blessuren davon, besteht aber erst mit 22 das Abitur und legt Wert darauf, dass folgendes Zitat zu Protokoll genommen wird: »Ich habe beim letzten Verlassen der Schule dort auf den Boden gespuckt.«

Und das ist er als engagierter Medizinstudent, der zusätzlich nicht nur philosophie- und literaturgeschichtliche Vorlesungen besucht, sondern zugleich Kontakte zu Berliner Künstlergruppen knüpft. Der

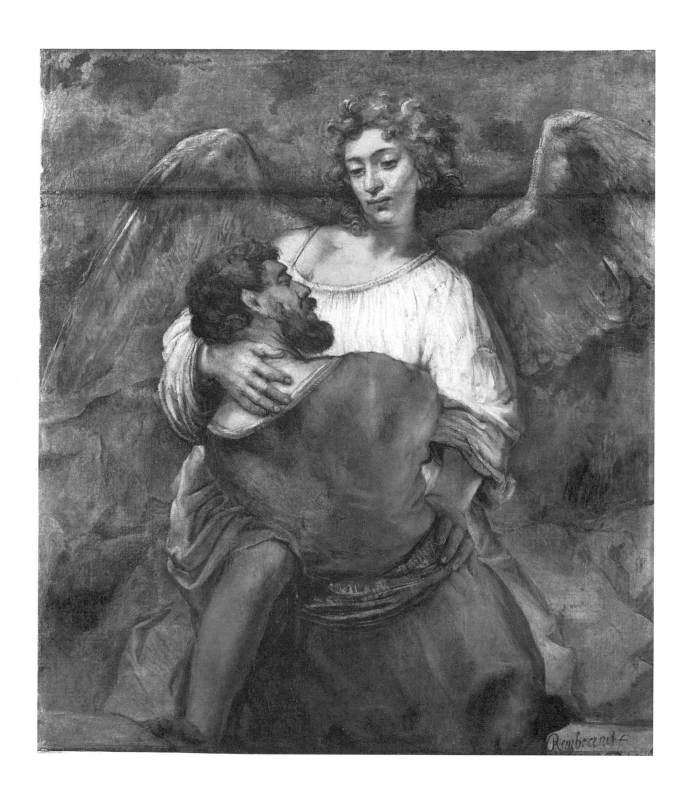

Kreis um Walden etwa – Else Lasker-Schüler, Richard Dehmel, Erich Mühsam, Frank Wedekind, Arno Holz und andere – trifft sich an der Potsdamer Brücke in dem Weinlokal Dalbelli. Dort dreht sich alles um Musik, Malerei und Poesie, Politik gilt in diesem Ästhetik-Zirkel zunächst noch als Angelegenheit unverbesserlicher Spießer: »Jahrzehntelang hatte ich eine heftige Abneigung gegen die Kunst. Wenn ich an Kunst dachte, fiel mir immer Erbrochenes ein, etwas, das man froh ist von sich zu haben, wovon man nicht mehr redet. (…) In eine Bildausstellung bin ich erst als ganz großer Mensch geführt worden (…). Vor dem Bilde ›Proserpinas Entführung in den Hades‹ von Rembrandt stand ich staunend, vor dem Daniel mit dem Engel. Ganz zuletzt habe ich mir wirklich ein paar Bilder gekauft. Unter einem Jugendbildnis von Rembrandt, einem lockenverfinsterten elementar starken Kopf, hängt ein Schwitters, eine geklebte Zeichnung, ein überaus zarter, seelenhaft leiser Traum in Weiß, Hellblau und Silber.«

Jetzt hat er sowohl seine Doktorarbeit über Gedächtnisstörungen bei der Korsakoffschen Psychose als auch erste expressionistische Prosaskizzen und einen kleinen verspielten Einakter zu Papier gebracht, freilich ohne den Segen oder das Wissen der Familie. Was bedeutet es für einen ambitionierten Schriftsteller, wenn er es über sein dreißigstes Lebensjahr hinaus nicht wagen durfte, seine »Schreibereien« zu Hause zu zeigen? Fotos geben keine Antworten. Nachzulesen ist, was andere Menschen tagtäglich als unerträgliche Doppelbelastung hätten erleben können – »Ich bin auch Mediziner und ich bin es nicht im Nebenberuf!« –, scheint in Döblins Fall für eine fruchtbare Auseinandersetzung mit den Realitäten zu sorgen.

Das ist er ein paar Jahre später, Alfred Döblin konnte sich nach seiner Zeit als Militärarzt, die ihn nachhaltig vom blinden Patriotismus kuriert hatte, langsam aber sicher als feste Größe in der Kunstszene Berlins etablieren und entwickelte sich – weiterhin parallel zu seinem Hauptberuf – vom Ausnahmetalent zum Erfolgsautor der Weimarer Republik. Der endgültige Durchbruch gelang ihm um seinen 50. Geburtstag herum: *Berlin Alexanderplatz* und die Folgen, schon wird Döblin als Kandidat für den Literatur-Nobelpreis gehandelt. Apropos »Literaturnobelpreis«, wenigstens ein Brief an Thomas Mann will hier zitiert werden, ihre facettenreichen Kontroversen stehen auf einem anderen Blatt: »Nun lassen Sie mich, Herr Mann, etwas zu den Dingen sagen, die uns Alle angehen und die Sie in Ihrem Brief berührten, Thema Deutschland von heute. Es ist sehr schön, daß Sie

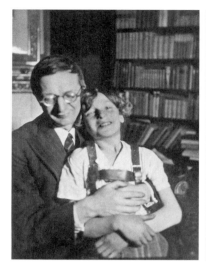 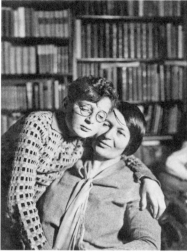

Alfred Döblin mit dem Sohn Klaus. Um 1928

Erna Döblin mit Wolfgang. 1928

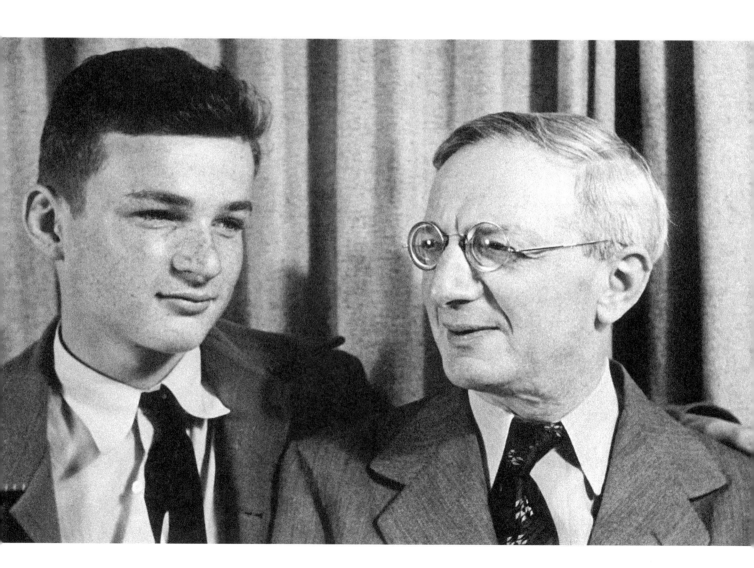

glauben, das ‚Schicksal‘ dann drüben werde sich ‚verhältnismäßig rasch‘ erfüllen. Kann sein. Ihr Wort in Gottes Ohr. Aber meinen Sie wirklich, es sei nichts geschehen und nach Hitler sei wieder das alte Deutschland da? Was so viel beklemmender ist als der ganze Hitler, ist, daß er (scheint mir) den Deutschen wie angegossen paßt; – den ‚Deutschen‘, da muß ich sagen, der vorangehend herrschenden demokratischen, liberalen etc. Schicht. Die ungeheure Armseligkeit, Schwäche, ja Nichtigkeit der Sozialdemokraten und Liberalen hat sich gezeigt, ihre reale und moralische Nullität, – unter einem Fußtritt dieses Slowaken sind sie zerfallen. Das waren unsere Bürger zu einer Hälfte. Zur anderen waren sie Anbeter und Schleppenträger der Militärs und der alten Feudalität. Unsere Literatur ging entweder den einen oder den anderen Weg, denken Sie an Akademiesitzungen, – und was nicht da war, war die kämpfende Moral, das nationale Gewissen, die Träger der Freiheit und (verstaubtes Wort) der Menschenwürde. Mit fliegenden Fahnen ging man zu Hitler, nämlich zum Machtrausch und anderen Räuschen, – und was hat also unsere Literatur geleistet? Ich finde (ich nehme mich nicht aus): wir haben unsere Pflicht versäumt. Man hat mich hier neulich aufgefordert, zum 10. Mai, Tag des ›verbranntes Buchs‹, irgendwo zu sprechen; ich lehnte ab mit der Begründung: jedenfalls meine Bücher sind mit Recht verbrannt. (…) vielleicht kann man doch mehr, auf geistige, moralische Weise, seine Politik in der Schrift unterbringen, schärfer härter offener als früher.«

Döblin räumt ein, dass er die Gefahr von rechts unterschätzt hat. Im Nachhinein behauptet er sogar (möglicherweise nur eine Koketterie?), zu wenig getan zu haben, um Hitler zu verhindern.

Am 1. September 1939 beginnt mit dem Überfall auf Polen der Zweite Weltkrieg. Als deutsche Truppen auch Frankreich angreifen, flieht Döblin mit seiner Frau gerade noch rechtzeitig nach Amerika. Die Flucht in allegorische Phantasiewelten, welche seine existenzielle Bedrohung verfremdet widerspiegeln, hilft nur selten über die nun noch radikaler empfundene Entwurzelung hinweg: »Mein Ich, meine Seele, meine Kleider wurden mir weggenommen.« Die vollkommen isolierte Familie lebt im Land der für sie begrenzten Möglichkeiten von verschwindend geringer Arbeitslosenunterstützung und Zuwendungen verschiedener Hilfsfonds. Die materiellen Sorgen wachsen, der soziale Abstieg ist vorprogrammiert, der vormals kontaktfreudige Schriftsteller wird notgedrungen zum Einsiedler. Es gibt nichts

Döblin mit dem Sohn Stephan. Um 1943

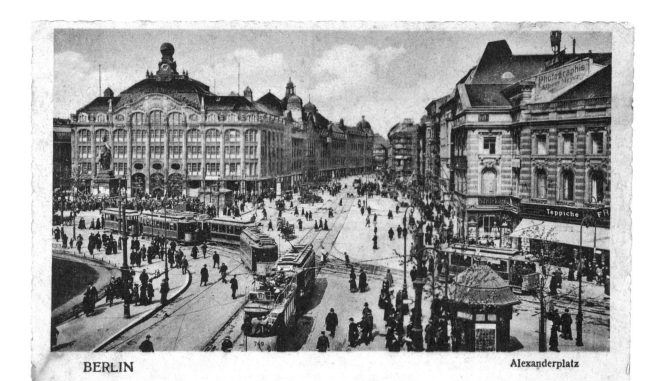

BERLIN Alexanderplatz

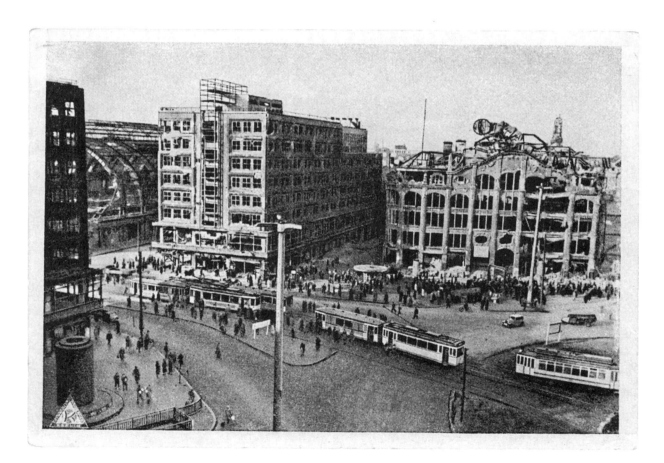

»außer Lesen und Schreiben und ein bißchen Radio und Grammophon.« Aber neue Veröffentlichungen bleiben aus: »faktisch ist, seit ich hier bin, keine Zeile von mir gedruckt; ich muß es wohl oder übel zur Kenntnis nehmen, daß ich hier gänzlich fehl am Platze bin.«

Die Gründe liegen auf der Hand, es ist Döblin unmöglich, »trotz der bekannten schönen Höflichkeit, ja Herzlichkeit« der Amerikaner, die er als »großartig frisch, direkt, frei, auch unerhört menschlich« erlebt, im Asylland Fuß zu fassen »oder gar Wurzeln zu schlagen.« Ein kreativer Austausch mit einheimischen Schriftstellern hat sich nicht ergeben: »Was mein Résumée für Amerika anlangt, so bin ich die ganzen fünf Jahre hier eine Null gewesen und bin es geblieben.«

Am 8. Mai 1945 kapituliert Deutschland, »die schändlichen Herren sind weg«, doch der nachhaltig geschockte Exilant kann sich zunächst kaum darüber freuen: »Daß diese Bestie endlich daliegt, gut, aber was hat sie angerichtet?« –

Am 9. November 1945 kehrt Alfred Döblin dennoch, mittlerweile 67 Jahre alt, nach Deutschland zurück, genauer gesagt, in die französische Besatzungszone, sein Ziel: Baden-Baden, nicht Berlin. Getragen von der Hoffnung, seiner materiellen Not zu entkommen, sich aus der alle Lebensgeister abtötenden Abkapselung herauszumanövrieren, vielleicht sogar einen kleinen Beitrag zur Umerziehung der Deutschen leisten zu können, reaktiviert er trotz aller Widerstände und Vorbehalte seine Verbindungen als naturalisierter Franzose. Eine positive Reaktion stellt sich prompt ein. Und so kommt Döblin schließlich sogar als einer der ersten namhaften Exilautoren wieder zurück in sein Vaterland, als »Chargé de Mission« für die Direction de l'Education Publique. Seine Hauptaufgabe ist die Vorzensur von Buchmanuskripten. Es gilt, alles Profaschistische, Militaristische und Nazistische zu verhindern, und diese Aufgabe nimmt der Verwaltungsoffizier, davon kann nicht nur Gottfried Benn ein Klagelied singen, sehr ernst.

Als Chef des Bureau des Lettres übernimmt der Heimkehrer zudem die reizvolle Verpflichtung, eine literarische Zeitschrift im Zeichen der Aufklärung herauszugeben: »Das Goldene Tor«, ein an den Sitz der Vereinten Nationen gemahnendes Symbol für »die menschliche Freiheit und die Solidarität der Völker«. Im programmatischen Geleitwort des Herausgebers der ersten Nummer heißt es: »Keine Fahne

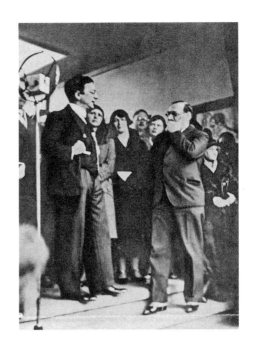

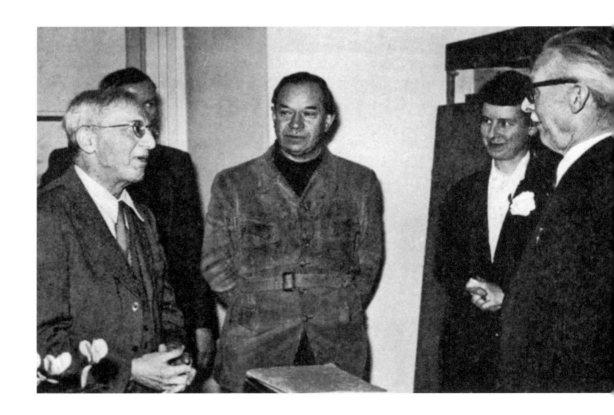

nimmt dem Einzelnen das Nachdenken und die Entscheidung ab und
erspart ihm das gegenüber mit sich selbst«. Döblin fühlt sich nun-
mehr dazu berufen, alles in seiner Macht Stehende dafür zu tun, den
Realitätssinn der verunsicherten Überlebenden zu schärfen, an das
Gewissen jedes Individuums zu appellieren und die Instrumente der
kritischen Urteilskraft für die Gestaltung des neuen Gemeinwesens
zu nutzen. Besonderes Gewicht wird in diesem Kampf gegen Barba-
rei und Untertanengeist den Dichtern und Denkern zugedacht, die
man zu Tausenden einsperrte und ins Ausland jagte: »*Das Goldene
Tor* läßt die Exilanten ein.«

Doch der umtriebige Demokrat beschränkt sich bei seinem Engage-
ment gegen die »Finstermänner« keineswegs auf den Bereich der
Literatur. Er setzt darüber hinaus auf regelmäßige kulturpolitische
Rundfunkbeiträge im Rahmen einer populären Reihe des Südwest-
funks mit dem Titel »Kritik der Zeit« und auf die Mitarbeit am Auf-
bau der neu gegründeten »Akademie der Wissenschaften und der
Literatur« in Mainz. Es wird allerdings schnell deutlich, dass der ehr-
geizige Versuch, ein kulturelles Zentrum im Zeichen der Freiheit des
Denkens zu entwickeln, unter diesen Prämissen zum Scheitern ver-
urteilt ist. Denn gerade die Stimmen der »linken« Exilanten, die, so
lautet einer der bezeichnenden Vorwürfe aus dem »rechten« Lager,
der deutschen Tragödie von ihren Logenplätzen aus zugeschaut hät-
ten, stoßen auf taube Ohren. Ihr Einfluss geht selbst akademieintern
rasant zurück. Kein Wunder, schon 1951 wird sowohl die um demo-
kratische Bewusstseinsbildung bemühte Rundfunkreihe, als auch
die Zeitschrift der Alliierten eingestellt. Döblin gibt sein Domizil
in Deutschland wieder auf: »Der Geist, der mir im Busen wohnt, er
kann nach außen nichts bewegen.«

Man stelle sich vor: Da sitzt er, drei Jahre später, mal im Sessel, mal im
Rollstuhl, seit vielen Monaten schon kann er nicht mehr eigenhändig
schreiben, diktiert Briefe, Tagebuchnotizen, zuletzt einen Text mit
dem Titel »Vom Leben und Tod, die es beide nicht gibt«, und be-
trachtet vom Fenster aus die Bäume: »Wer sich mit ihm und seinen
mythischen, realen wie utopischen Wäldern einläßt, läuft am Ende
Gefahr, zwischen nassen, schwitzenden, wuchernden Bäumen den
Ausweg zu versäumen, zwischen Büchern und Theorien, die einan-
der aufheben und widerlegen wollen, den Autor zu verlieren«, weiß
sein Schüler Günter Grass zu berichten. Es stimmt, manchmal sieht
man im gigantischen Kosmos Döblins den Wald vor lauter Bäumen

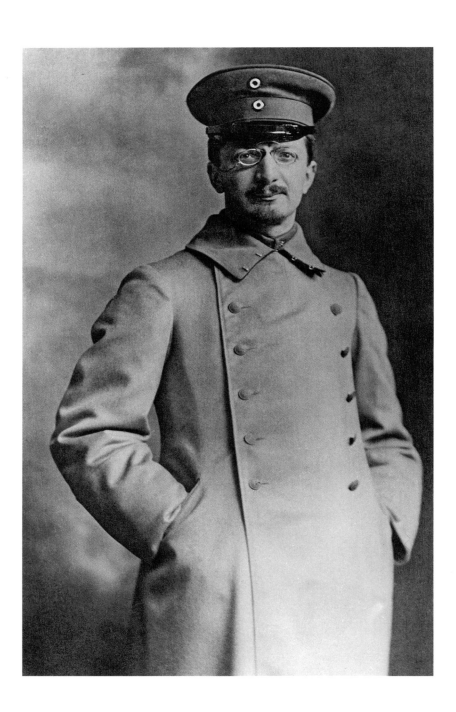

Alfred Döblin. O. J. (um 1917)

Alfred Döblin in Uniform während
des 1. Weltkrieges. Um 1915

nicht. Was selbst dann noch bleibt, ist die Bewunderung für einen
Epiker namens Natur, dem im Zweifelsfall sehr viel mehr einfällt als
der »Tiergattung Mensch«. Und dem sinnenfrohen Homo ludens,
der sich nicht von saft- und kraftlosen Weltverbesserern gängeln
lassen möchte, bleibt am Ende zumindest seine Passion für über-
wältigende Bilder und irritierende Details: »Der wirklich schauende
Anblick eines vertrockneten Blattes ist mehr wert als eine Bibliothek
babylonischer Formeln.«

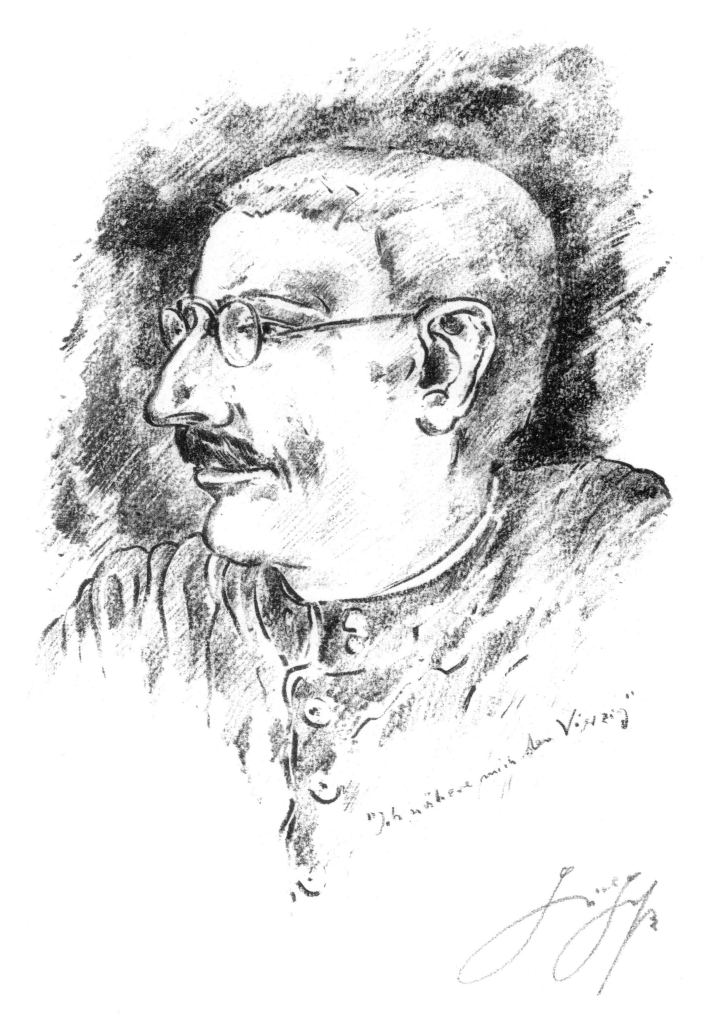

"Ich nähere mich dem Volke"

Epilog: »Wir gehören nicht in die Schränke, sondern in die Köpfe und in die Seelen.«

Sehen Sie – da ist nun dieses Buch, ein Lebensbildfragment. Vielleicht kann es den einen Leser und die andere Leserin dazu verführen, sich erstmals oder erneut auf das Abenteuer einer Entdeckungsreise mit hohem Risikopotenzial einzulassen, das heißt, Sie zur Döblin-Lektüre zu verführen. Das wäre wunderbar, denn es lohnt sich, ihm, »dem Phantasten der Vernunft, dem kühlen wie unbeteiligten Beobachter getriebener Massen und widersprüchlicher Realität, dem Registrator gleichzeitiger, sich bremsender, einander auslöschender Bewegungen, ihm, dem utopischen Weltbaumeister« (Günter Grass), ihm, dem angriffs- und spottlustigen Provokateur, ihm, dem aufgeklärten Humanisten, dem nichts Menschliches fremd ist, mit offenen Sinnen zu begegnen, und zwar in seinen literarischen und essayistischen Werken: »Ich kenne keinen anderen Autor, der mich als Leser von Buch zu Buch derart zu überraschen vermag« (Ingo Schulze).

Es war einmal ein mitten in der Gesellschaft stehender Arzt und Dichter, der schrieb: »Drei Seelen wohnen, ach, in meiner Brust«, das war maßlos – untertrieben.

»Und nun adje, Kinderchen, adje Sie. Ich werde mich sachte auf die Strümpfe machen. Grüßen Sie mir Ihre Waschfrau. Und beißen Sie mich nicht, wenn ich Sie einmal geärgert habe. War nicht so schlimm gemeint. Geht alles vorüber. Sehen Sie, ich geh auch vorüber.«

Alfred Döblin.
Zeichnung von Günter Grass, 2009

Zeittafel zu Alfred Döblins Leben und Werk

10. August 1878	10. August 1878: Bruno Alfred Döblin wird in Stettin als viertes von fünf Kindern des Schneidermeisters Max Döblin (1846–1921) und seiner Frau Sophie (geborene Freudenheim, 1844–1920) geboren.
1888	Döblins Vater verlässt die Familie; die Mutter zieht mit den Kindern nach Berlin.
1891–1900	Köllnisches Gymnasium in Berlin; 1896 Entstehung des ersten größeren Prosatextes mit dem Titel *Modern. Ein Bild aus der Gegenwart*.
um 1900	Entstehung des ersten Romans mit dem Titel *Jagende Rosse*.
13. September 1900	Abitur.
1900–1905	Medizinstudium in Berlin und Freiburg i. Br.; parallel dazu Besuch philosophischer Lehrveranstaltungen; Freundschaft mit Herwarth Walden und Else Lasker-Schüler; 1902/03 Entstehung der Erzählung *Die Ermordung einer Butterblume* und des Romans *Worte und Zufälle* (erst 1919 unter dem Titel *Der schwarze Vorhang* veröffentlicht).
1905	Promotion in Freiburg; erhält das Doktordiplom am 9. August; Assistenzarzt an der Kreisirrenanstalt Karthaus-Prüll in Regensburg.
1906–1908	Assistenzarzt an der Irrenanstalt der Stadt Berlin in Buch; Beginn einer langjährigen Beziehung zu der Krankenschwester Frieda Kunke (1891–1918); Publikationen in medizinischen Fachzeitschriften.
1908–1911	Assistenzarzt am Städtischen Krankenhaus Am Urban in Berlin; dort lernt er seine spätere Ehefrau, die Medizinstudentin Erna Reiss (1888–1957) kennen; Wohnung im Gertraudenstift am Spittelmarkt.
1910	Mitgründung der Zeitschrift *Der Sturm*.

1911 Kassenpraxis und Wohnung in der Blücherstraße 18 (praktischer
 Arzt und Geburtshelfer, später Nervenarzt und Internist); 13.2. Ver-
 lobung mit Erna Reiss; 14.10. Geburt von Döblins und Frieda Kunkes
 Sohn Bodo Kunke in Berlin; Nachtwachen auf der Unfallstation.

1912 Heirat mit Erna Reiss; 27.10. Geburt des ersten gemeinsamen
 Sohnes Peter; Austritt aus der Jüdischen Gemeinde; häufige
 Treffen mit Ernst Ludwig Kirchner.

1914 Juli Ausbruch des Ersten Weltkrieges; Entstehung des Romans
 Wadzeks Kampf mit der Dampfturbine; Döblin wird Autor bei
 Samuel Fischer (bis 1933).

1915 Militärarzt in Saargemünd bis 1917; Wohnung Neunkircherstr. 19;
 Geburt des Sohnes Wolfgang in Berlin.

1916 Fontane-Preis für den Roman *Die drei Sprünge des Wang-lun*;
 Entstehung des Romans *Wallenstein*.

1917 Geburt des Sohnes Klaus in Saargemünd; Typhuserkrankung.

1918 Kriegsende und Revolution in Hagenau/Elsaß; November
 Rückkehr nach Berlin.

1919 Wohnung und Kassenpraxis in der Frankfurter Allee 340 (bis 1931);
 politische und zeitgeistkritische Glossen unter dem Pseudonym
 »Linke Poot« in der *Neuen Rundschau*.

1921 Erste Begegnung mit der Fotografin Yolla Niclas (1900–1977);
 Beginn der Arbeit an *Berge Meere und Giganten*.

1921–1924 Berliner Theaterreferat für das *Prager Tagblatt*.

1923 Als Vertrauensmann der Kleiststiftung verleiht Döblin den
 Kleistpreis an Wilhelm Lehmann und Robert Musil, Entstehung der
 Erzählung *Die beiden Freundinnen und ihr Giftmord*.

1924 Vorsitzender des Schutzverbandes Deutscher Schriftsteller, gemeinsam aktiv mit Theodor Heuss; von September bis November Reise durch Polen.

1925 Beteiligung an der »Gruppe 1925«, einem losen Zusammenschluss linksliberaler und kommunistischer Autoren; Begegnung u. a. mit Bertolt Brecht.

1926 Festvortrag zum 70. Geburtstag Sigmund Freuds; nach Inkrafttreten des »Schund- und Schmutzgesetzes« Distanzierung von der SPD; Geburt des jüngsten Sohnes Stephan.

1927 Die epische Dichtung *Manas* wird von Robert Musil enthusiastisch besprochen.

1928 Wahl in die Sektion für Dichtkunst der Preußischen Akademie der Künste; Vortrag *Schriftstellerei und Dichtung*; Festgabe des S. Fischer Verlages zu Döblins 50. Geburtstag: *Alfred Döblin. Im Buch – Zu Haus – Auf der Straße*; Döblin in der Berliner »Funkstunde«; Vortrag »Der Bau des epischen Werks« im Auditorium Maximum der Berliner Universität.

1929 Der Großstadtroman *Berlin Alexanderplatz. Die Geschichte vom Franz Biberkopf* erscheint und wird ein großer Erfolg.

1930 Votum für die Verleihung des Frankfurter Goethe-Preises an Sigmund Freud; Hörspielbearbeitung von *Berlin Alexanderplatz*; im November Uraufführung des Stücks *Die Ehe* in München.

1931 Im Januar Umzug in den Westen Berlins, an den Kaiserdamm 28; Vortragsreise durch das Rheinland; ab Mai »Donnerstagsrunde« in Döblins Wohnung; Mitwirkung am Drehbuch für die Verfilmung von *Berlin Alexanderplatz*; Döblin und Heinrich Mann erstellen ein Lesebuch für Schulen in Preußen (verschollen); Rede in der Berliner Sezession.

1932 Vortragsreise in Deutschland und der Schweiz; Besuch bei dem Psychiater Binswanger in Kreuzlingen und bei Kirchner in Davos; Beginn der Arbeit an dem Roman *Babylonische Wandrung oder Hochmut kommt vor dem Fall*.

28. Februar 1933	Flucht in die Schweiz, die Familie folgt nach Zürich; Döblin kann nicht mehr als Arzt praktizieren; Austritt aus der Preußischen Akademie der Künste; im Mai fallen seine Werke der Bücherverbrennung anheim; im September Übersiedelung nach Paris.
1933 – 1940	Exil in Frankreich; in den ersten Jahren Mitarbeit in jüdischen Organisationen, er lernt Jiddisch; 1936 erhält er die französische Staatsbürgerschaft.
1934	Wohnung 5 Square Henri Delormel in Paris (bis 1939); Beginn der Niederschrift des autobiographisch fundierten Berlin-Romans *Pardon wird nicht gegeben*.
1935	Der Sohn Peter wandert in die USA aus.
1936	Einbürgerung der Familie Döblin in Frankreich; Abschluss des Romans *Die Fahrt ins Land ohne Tod*.
1939	Teilnahme Döblins am Kongress des Internationalen PEN-Clubs in New York; nach Kriegsausbruch Mitarbeit im Pariser Informationsministerium an der Propaganda gegen Nazideutschland; Wolfgang und Klaus Döblin als französische Soldaten an der Front.
1940	Flucht durch Frankreich und Spanien, Überfahrt von Lissabon nach Amerika im September; vom Tod des Sohnes Wolfgang, der sich am 21. Juni in Housseras/Vogesen das Leben nimmt, um nicht in deutsche Kriegsgefangenschaft zu geraten, erfahren die Eltern erst im März 1945.
1940 – 1945	Döblin lebt mit Frau und Sohn Stephan in Hollywood und arbeitet für ein Jahr als Scriptwriter für Metro-Goldwyn-Meyer, danach Arbeitslosenunterstützung, schließlich Zuwendungen aus dem Writers Fund; *November 1918* wird abgeschlossen.
1941	Alfred, Erna und Stephan Döblin lassen sich in der Blessed Sacrament Church in Hollywood taufen; Wohnung 1347 North-Circus Avenue (bis 1945).

| 1943 | Festrede Heinrich Manns zu Döblins 65. Geburtstag in Santa Monica, Lesungen aus Döblins Werken, Döblin deutet in einer nicht überlieferten Dankesrede seine religiöse Entwicklung an und stößt damit bei vielen Gästen auf Unverständnis. |

1943 Festrede Heinrich Manns zu Döblins 65. Geburtstag in Santa Monica, Lesungen aus Döblins Werken, Döblin deutet in einer nicht überlieferten Dankesrede seine religiöse Entwicklung an und stößt damit bei vielen Gästen auf Unverständnis.

1945 Im Oktober Rückkehr nach Paris, Unterkunft bei dem Germanisten Ernest Tonnelat.

9. November 1945 Fahrt über Straßburg nach Baden-Baden, dem Sitz der Militärregierung der französischen Besatzungszone; als französischer Kulturoffizier begutachtet er zum Druck vorgelegte Manuskripte; Unterkunft zunächst allein in der Pension Bischoff, Römerplatz 2.

1946 Ende Juni Wohnung Schwarzwaldstraße 6 in Baden-Baden mit seiner Frau; Gründung der Zeitschrift *Das Goldene Tor*, deren Schriftleitung er bis zur Einstellung 1951 innehat; verstreute Veröffentlichung einiger im Exil entstandener Werke; im Oktober Beginn der Sendereihe »Kritik der Zeit« im Südwestfunk; Abschluss des Romans *Hamlet oder Die lange Nacht nimmt ein Ende*.

1947 Im Juli erster Berlin-Besuch nach 1933, Vortrag »Unsere Sorge der Mensch« in Berlin-Charlottenburg (auch in Freiburg, Frankfurt, Göttingen); Rede beim Empfang des Schutzverbandes Deutscher Autoren; Döblin gründet den Verband südwestdeutscher Autoren in Lahr.

1948 Im Januar zweiter Berlin-Besuch; die Festschrift »Alfred Döblin zum 70. Geburtstag« erscheint im Limes Verlag.

1949 Mitgründung der Akademie der Wissenschaften und der Literatur in Mainz; im September Ehrengast beim Kongress des Internationalen PEN-Clubs in Venedig; mit der französischen Kulturbehörde Umzug nach Mainz-Gonsenheim, Centre Mangin, Wohnung Philippschanze 14; sein Bericht über die Emigration erscheint unter dem Titel *Schicksalsreise*.

1950 Verschlechterung des Gesundheitszustandes; Abschluss der Erzählung *Die Pilgerin Aetheria*; Vortrag »Die Dichtung, die Natur und ihre Rolle« in der Mainzer Akademie.

1951 Begründung der Akademie-Reihe *Verschollene und Vergessene*, Auswahl mit Werken von Arno Holz.

1952 Ende September Herzinfarkt, bis Januar 1953 im Mainzer Hildegardishospital; von einer französischen Abfindung und Überweisung des Entschädigungsamtes Berlin Kauf einer kleinen Wohnung in Paris, 31 Boulevard de Grenelle; Beginn der autobiographischen Aufzeichnungen *Journal 1952/53*.

1953 Umzug nach Paris am 29. April; im Juli Wahl zum Ehrenmitglied der Mainzer Akademie.

1954 Verschlimmerung der Parkinson-Krankheit, Aufenthalt in verschiedenen Kliniken und Sanatorien in Baden; Großer Literaturpreis der Mainzer Akademie.

1955 Mai bis Juni stationär im Freiburger Uni-Klinikum, dort Feier seines 50-jährigen Doktorjubiläums, Juni bis September Kurhaus Höchenschwand; Rückkehr nach Paris.

1956 Im März Aufnahme im Sanatorium Wiesneck, Buchenbach bei Freiburg.

26. Juni 1957 Tod Döblins im Landeskrankenhaus Emmendingen; am 27. Juni wird ihm posthum der Literaturpreis der Bayerischen Akademie der Schönen Künste verliehen; am 28. Juni wird er in Frankreich im engsten Familien- und Freundeskreis auf dem Friedhof von Housseras neben seinem Sohn Wolfgang beigesetzt.

Auswahlbibliographie

Zum Einstieg in die Döblin-Welt

Alfred Döblin. Das Lesebuch, herausgegeben von Günter Grass, ausgewählt und zusammengestellt unter Mitarbeit von Dieter Stolz, S. Fischer, Frankfurt am Main, 2009.

Zitierte Werkausgabe

Alfred Döblin: Ausgewählte Werke in Einzelbänden, 1960 begründet von Walter Muschg, in Verbindung mit den Söhnen des Dichters herausgegeben von Anthony W. Riley und Christina Althen, Walter-Verlag Düsseldorf (früher Olten und Freiburg im Breisgau).

Fast alle literarischen Werke und Briefe sowie einige essayistische Schriften Döblins, die in dieser verdienstvollen Werkausgabe erstmals versammelt und kommentiert werden, liegen auch als text- und seitenidentische Taschenbuchausgaben im Deutschen Taschenbuchverlag vor. Im Herbst 2008 ist darüber hinaus im S. Fischer Verlag, der die Rechte am Gesamtwerk Döblins zurück gekauft hat, eine zehnbändige Leseausgabe mit herausragenden Romanen des Autors erschienen, Taschenbuchausgaben werden folgen.

Zitierte Primärliteratur

Bertolt Brecht: Peinlicher Vorfall, in: Die Gedichte von Bertolt Brecht in einem Band, Suhrkamp Verlag, Frankfurt am Main 1981, S. 861 – 862.

Sekundärliteratur

Bernhard, Oliver: Alfred Döblin, dtv portrait, München 2007.

Huguet, Louis: Bibliographie Alfred Döblin, Aufbau-Verlag, Berlin und Weimar 1972.

Links, Roland: Alfred Döblin, Autorenbuch 24, Verlag C.H. Beck, München 1981.

Sander, Gabriele: Alfred Döblin, Philipp Reclam jun., Stuttgart 2001
(*eine fundierte Gesamtdarstellung zu Leben und Werk,
besonders hingewiesen sei in diesem Kontext auf die ausführliche
Bibliographie zur Forschungsliteratur, S. 347–380*).

Schäfer, Hans Dieter: Rückkehr ohne Ankunft. Alfred Döblin in
Deutschland 1945–1957, Verlag Ulrich Keicher, Warmbronn 2006.

Schröter, Klaus: Alfred Döblin in Selbstzeugnissen und
Bilddokumenten, Rowohlt Verlag, Reinbek bei Hamburg 1978.

Aufschlussreiche Materialien und bemerkenswerte Kataloge

Alfred Döblin. Leben und Werk in Erzählungen und Selbstzeugnis-
sen, herausgegeben von Christina Althen, Patmos Verlag,
Artemis & Winkler, Düsseldorf 2006
(*die »Zeittafel Alfred Döblin«, S. 211–214, wurde dankbar als
Grundlage für die Zeittafel dieses Bandes genutzt*).

Alfred Döblin 1878–1978. Eine Ausstellung des Deutschen
Literaturarchivs im Schiller-Nationalmuseum Marbach am
Neckar, Marbacher Kataloge 30, Ausstellung und Katalog von
Jochen Meyer (in Zusammenarbeit mit Ute Doster), 4. veränderte
Auflage 1998 (*die nach wie vor materialreichste Fundgrube für neugierig
gebliebene Döblin-Leser – kompetent kommentiert vom Verfasser*).

Alfred Döblin: Im Buch – Zu Haus – Auf der Straße. Vorgestellt
von Alfred Döblin und Oskar Loerke. Mit einer Nachbemerkung
von Jochen Meyer. Marbacher Bibliothek 2, Stuttgart 1988.

Alfred Döblin im Spiegel der zeitgenössischen Kritik, herausgege-
ben von Ingrid Schuster und Ingrid Bode, Franke Verlag, Berlin und
München 1973.

Alfred Döblin zum Beispiel – Stadt und Literatur
(Katalog zur gleichnamigen Ausstellung im Kunstamt Kreuzberg,
Berlin 1.9.–31.10.1987), herausgegeben von Krista Tebbe und
Harald Jähner, Elefanten Press, Berlin 1987 (*überzeugt durch
eine Fülle an Material zur Biographie und Foto-Kollagen zum
zeitgeschichtlichen Kontext*).

Damals, hinterm Deich. Geschichten aus dem Alfred-Döblin-Haus, herausgegeben von Dieter Stolz, Steidl Verlag, Göttingen 2002.

Deutschland, Deutschland über alles. Ein Bilderbuch von Kurt Tucholsky und vielen Fotografen, montiert von John Heartfield, Rowohlt Verlag, Reinbek bei Hamburg 1980 (reproduziert nach der 1929 erschienenen Originalausgabe).

Doppelleben. Literarische Szenen aus Nachkriegsdeutschland. Begleitbuch zur Ausstellung, erarbeitet von Helmut Böttiger unter Mitarbeit von Lutz Dittrich, Wallstein Verlag, Göttingen 2009 / Deutsche Akademie für Sprache und Dichtung, Darmstadt 2009.

Doppelleben. Literarische Szenen aus Nachkriegsdeutschland. Materialien zur Ausstellung, herausgegeben von Bernd Busch und Thomas Combrink, Wallstein Verlag, Göttingen 2009 / Deutsche Akademie für Sprache und Dichtung, Darmstadt 2009.

Neue Rundschau, 120. Jahrgang, Heft 1: *Alfred Döblin*, herausgegeben von Jörg Feßmann, S. Fischer, Frankfurt am Main 2009 (*mit Beiträgen von zeitgenössischen Autoren, die sich mit Döblins vielfältigem Werk und seinem Leben beschäftigen*).

Bildnachweis

Umschlagabbildung: S. Fischer-Archiv (Aufnahme: Zander & Labisch); 14, 16, 20, 22, 24, 26, 28, 32, 34 (o.), 36, 38 (o.), 42, 48 (u.), 50 (u.), 52, 54 (u.), 56, 60, 62, 64 (o.): Deutsches Literaturarchiv, Marbach; 10 (Aufnahme: Nini & Carry Hess), 40 (Aufnahme: Erich Salomon), 44, 46: ullstein bild; 12, 18, 30, 38 (u.), 48 (o.), 58, 66 (r.): bpk; 34 (u.), 50 (o.), 54 (o.), 64 (u.): aus: Alfred Döblin 1878-1978. Eine Ausstellung des Deutschen Literaturarchivs im Schiller-Nationalmuseum Marbach am Neckar, Marbacher Kataloge 30, 4. Auflage, 1998; 66 (l.): aus: Alfred Döblin. Leben und Werk in Erzählungen und Selbstzeugnissen, Artemis & Winkler, Düsseldorf 2006; 68: © Günter Grass/Steidl Verlag, 2009

Ausdrücklich danken wir den S. Fischer Verlagen sowie dem Steidl Verlag und Günter Grass für die zur Verfügung gestellten Abbildungen.

Autor und Verlag haben sich redlich bemüht, für alle Abbildungen die entsprechenden Rechteinhaber zu ermitteln. Falls Rechteinhaber übersehen wurden oder nicht ausfindig gemacht werden konnten, so geschah dies nicht absichtsvoll. Wir bitten in diesem Fall um entsprechende Nachricht an den Verlag.

Impressum

Gestaltung: Groothuis, Lohfert, Consorten, Hamburg | glcons.de
Gesetzt aus der Minion
Reproduktion: Frische Grafik, Hamburg
Gedruckt auf Lessebo Design
Druck und Bindung: Druckhaus »Thomas Müntzer«, Bad Langensalza

Bibliografische Information der Deutschen Nationalbibliothek
Die Deutsche Nationalbibliothek verzeichnet diese Publikation in der Deutschen Nationalbibliografie; detaillierte bibliografische Daten sind im Internet über http://dnb.d-nb.de abrufbar.

© 2010 Deutscher Kunstverlag GmbH Berlin München
ISBN 978-3-422-06996-1